繪畫大師
Q&A

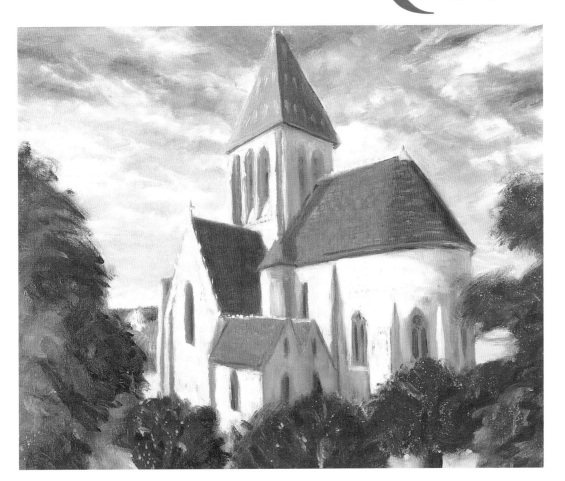

ROSALIND CUTHBERT　　著

顧何忠　校審

張巧惠　譯

視傳文化事業有限公司

出版序

　　有人曾說：「我們在工作時間所做的事，決定我們的財富；我們在閒暇時所做的事，決定我們的為人」。

　　這也難怪，若一個人的一天分成三等份，工作、睡眠各佔三分之一，剩下的就屬於休閒了，這段非常重要的三分之一卻常常被忽略。隨著社會形態逐漸改變，個人的工作時數縮短，雖然休閒時間增多了，但是卻困擾許多不知道如何安排閒暇活動的人；日夜顛倒上網咖或蒙頭大睡，都不是健康之道。

　　在與歐美國家之出版業合作的過程中，我們驚訝於他們對有關如何充實個人休閒生活，提供了相當豐富的出版資訊，舉凡繪畫、攝影、烹飪、手工藝等應有盡有，圖文內容多彩多姿令人嘆為觀止！這些見聞興起了見賢思齊的想法。

　　這套「繪畫大師Q&A系列」就是在這種意念下所產生的作品之一。我們認為「繪畫」是最親切、最便於接觸的藝術形式，所以特精選這套繪畫技法叢書，並將之翻譯成中文，期望大家關掉電腦、遠離電視，讓這些大師們幫助大家重拾塵封已久的畫筆，再現遺忘多時的歡樂，毫無畏懼放膽塗鴉，讓每一個週休二日都是期待的快樂畫畫天！

　　也許我們無法成為一位藝術家，但是我們確信有能力營造一個自得其樂的小天地，並從其中得到無限的安慰與祥和。

　　這是視傳文化事業公司最重要的出版理念之一。

<div align="right">

視傳文化總編輯

陳寬祐

</div>

目錄

前言

人們利用周遭可取得的材料進行繪畫，已有源遠流長的歷史，最早的顏料取自石塊、木炭、蔬菜、動物染料等等，有些直接用手沾取乾燥色粉塗抹，有些和水或動物膠混合使用。至今我們仍使用許多同樣的顏料，其中有些加上添加物，有些被新發現的顏料所替代，更有從實驗室研發出來的新顏色，如藍或綠色有機染料(phthalocyanine)和陰丹士林藍色染料(indanthrene)。

據說油畫是由十五世紀的荷蘭畫家揚·凡艾克(Jan van Eyck)所發明，他的名畫「艾諾芙尼的婚禮」(Arnolfini Marriage，1434)展現他多層面的作畫功力。此畫至今仍能保存得如此完美，畫質光鮮亮麗持久不變，印證畫者嫻熟的知識和技巧，其豐富特質和持久性，表現出畫者多才多藝的特性，確實是它歷久不衰的原因。不同畫風的畫家，諸如：提香（Titian）、莫內(Monet)、畢卡索(Picasso)都有油畫的創作。由抽象派畫家、普普藝術家、表現派藝術家、照相寫實派藝術家興起的藝術運動，讓此媒材展現出令人耳目一新的可能性。同時期藝術家，如魯西恩·佛洛伊德(Lucian Freud)、魏恩·泰伯(Wayne Thiebaud)、法蘭克·歐爾巴克(Frank Auerbach)也都以迥然不同的方式創作油畫，油畫的創作由此展現出無限的空間。

本書的目的並不是要敘述油畫的故事，或油畫使用的材料及技巧的歷史，乃是要說明創作油畫的基礎原則和過程，以便使讀者瞭解所需的配備、恰當地使用材料、掌握作畫的技巧。一般人都認為油畫創作相當困難，請勿氣餒，本書會指引讀者帶著愉悅的態度和信心去瞭解材料與技巧，進而經驗視覺世界的成長。

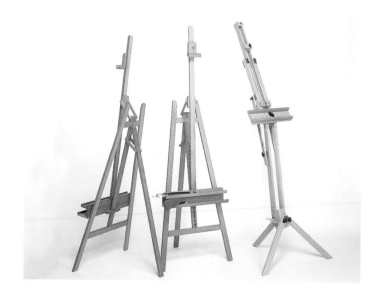

畫架
各式各樣的畫架從重型到輕型都有，重型的放射型畫架適合室內使用；輕型的移動式畫架適合喜愛戶外作畫者使用。

畫板與用具
1 畫布框、揳子和框好的畫布
2 畫板
3 調色盤和油畫刀

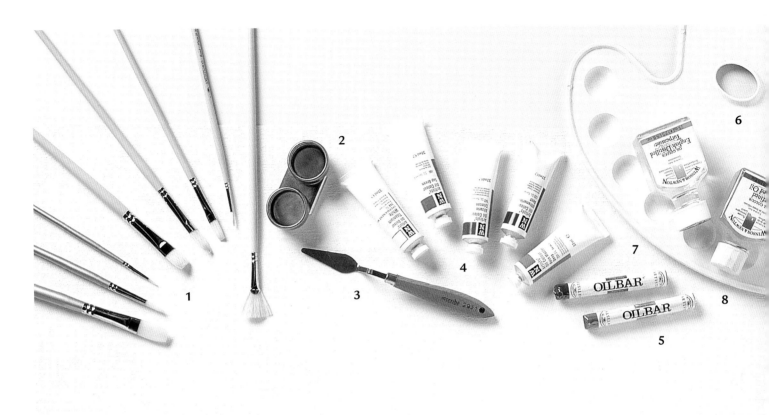

油畫的配備

1 油畫筆	5 棒狀顏料
2 油皿	6 調色盤
3 調色刀	7 蒸餾松節油
4 管狀顏料	8 精煉亞麻仁油

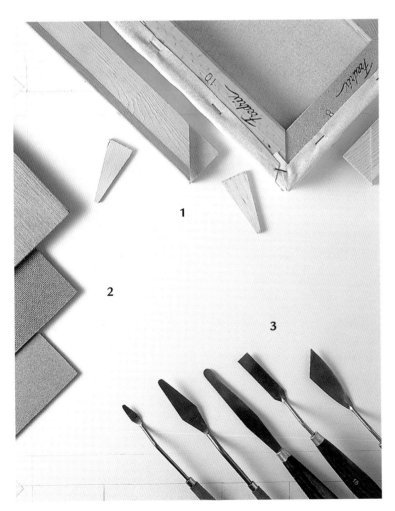

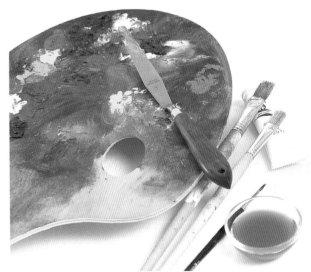

關鍵詞彙

大氣透視法（Atmospheric or aerial perspective）
大氣如何影響距離感，使遠處的顏色較冷（較藍）且減少對比。

直接畫法（Alla prima）
義大利語的意思是「第一次」：一幅畫僅上一層顏色就完成，稱為直接畫法。

補色（Complementary colors）
在色盤上位置相對的顏色，每一種二次色是由兩種原色混合而成，它與第三種原色即為補色。

構圖（Composition）
畫面上主要物體的安排放置，使視覺上有和諧愉悅之感。

多油（Fat）
含油比例高的調和顏料。

榛樹筆（Filbert）
一種形狀像榛果，筆尖像圓錐形的畫筆。

定著劑（Fixative）
為合成樹脂所製造，有毒性，應在室外使用，可作為蠟筆畫或碳筆畫之用。

前縮法（Foreshortening）
就透視法而言，物體遠離觀者時，尺寸會縮短。

樣式（Form）
畫面上主題事物的呈現，譬如它們的線條、輪廓、三度空間。

透明畫法（Glaze）
在已乾燥的上色部位塗施薄層的透明顏料。

漸層法（Gradation）
從暗到亮，或從一種顏色到另一種顏色逐漸平穩改變的畫法。

底色（Ground）
在畫布上塗刷顏色作為其它再上顏色的背景顏色。

高光、最亮點（Highlight）
畫面上反射最強光線的部位。

地平線（Horizon line）
與視線平行的想像直線，如果你在一處平原上，地平線就是天際線，如果你注視山，地平線會低於天際線。

色相（Hue）
從其明度與暗度區別的純粹顏色。

厚塗法（Impasto）
厚塗顏料在畫作上，可見到筆觸和調色刀使用的痕跡。

少油（Lean）
含少量油的調和顏料。

直線透視法（Linear perspective）
素描或繪畫的技巧，用來創造出深度及三度空間。最簡單的是將畫作中建築物及其他物體的平行線集中於一點，使之呈現延伸回到空間之感。

光度（Luminosity）
從表面所顯現光的效果。

托腕杖（Mahl stick）
底部有墊子或球形物的木桿，作畫時可托住手臂，以保持手部穩定。

媒介（Medium）
藝術家所使用的材料或技巧，以之創作出藝術品。

負空間（Negative space）
物體周圍的空間，在構圖中可視為一項實體。

一點透視法（One-point perspective）
直線透視法的一種，所有的線會在地平線交會於一點。

不透明（Opaque）
無法看透，是透明的相反。

調色盤（Palette）
混合顏料用的平面盤。

透視法（Perspective）
距離或三度空間的繪圖表現。

圖畫平面（Picture plane）
圖畫中的平面，當有任何深度影象在圖畫中，平面即類似一個玻璃盤，其後有安置好的繪畫題材。

原色（Primary colors）
無法從其它顏色混合而成的顏色；即黃、紅、藍三種主要顏色。

比例（Proportion）
一種設計的原則，為圖畫內所有的要素對整體或彼此間的尺寸關係。

掩蓋材（Resists）
作畫時用來遮蓋不需要顏色區塊的材料，如紙、護條和流質護膜。

黑貂筆（Sable）
用各種動物的軟毛作成的豬鬃筆刷，特別適合需要柔軟塗敷顏色時使用。

薄塗法（Scumbling）
在一層上色的畫作上，用筆拖曳乾而不透明的顏料，使其產生分色效果的畫法。

二次色（Secondary colors）
兩種原色混合產生的顏色，如橙色（紅色和黃色），綠色（藍色和黃色），紫色（紅色和藍色）。

刮線法（Sgraffito）
刮除畫紙表面顏料、使之產生線條，以求露出底色的方法。

陰影描繪法（Shading）
以顏色的明暗表現，使二度空間的素描或畫作呈現三度空間的立體感。

草圖（Sketch）
快速而隨意的素描或繪圖。

灑點法（Spattering）
利用牙刷或平面刷，將顏料噴灑到畫面上的方法。

海棉按壓法（Sponging）
用天然海棉按壓在畫面上吸收顏料，使其產生紋理質感的作畫方式。

小點陰影描繪法（Stippling）
用小點而非線條的陰影繪法。

接榫式內框（Stretcher bars）
用來撐直畫布的木框板。

基底材（Support）
作為繪畫所用的紙、木板、帆布或其他材料。

三次色（Tertiary colors）
包含所有三種原色的顏色。褐色、土黃色、暗藍灰色都是三次色，是由三種原色混合而成。

紋理質感（Texture）
畫作的要素之一，是有關於表面的特色，對物體是否平滑、粗糙、柔軟等的「感覺」。

淡色（Tint）
一種加上白色或水稀釋色相的顏色，如白色加藍色產生淡藍色。

色調（Tone）
無關顏色的明度，為物體或區域的亮暗的程度。

壓紙法（Tonking）
用紙壓在畫面上的一種技巧，用以移除過量的顏料來顯現底層素描。

底層素描（Underdrawing）
使用鉛筆、碳筆或顏料的素描構圖，表現出色調的相異性。

消失點（Vanishing point）
在與代表視線的想像地平線上，所有直線透視延伸的線都會相會於地平線上的一點，就是消失點。

取景器（Viewfinder）
畫家用些固定L型板，作成一長方形體，用以框出一幅構圖。

濕皺法（Warping (buckling)）
輕薄的紙張濕了之後所產生的皺褶；紙張越重，則皺摺越少。

濕融法（Wet-into-wet）
在畫作尚未乾燥的色層上再度塗上顏料的一種技巧。

1
基本技巧
與知識

美術材料店販賣種類繁多的油畫用品，從顏料、畫筆、到各式各樣的工具，應有盡有。然而，對剛要開始作畫的你，其實不必花一大筆錢添購所有的用品。譬如，畫架就不一定需要馬上買，可以在書桌上用一片寫字用斜面板作畫。先購買一些油畫顏料、一個調色盤、三四枝畫筆、一瓶松節油和一些畫板，就可以準備作畫了。畫板可以是店售的帆布畫板、已上底色的油畫素描板、甚至是上了家用漆的卡紙板，所以就不需要一開始就買昂貴的帆布畫板。

繪圖與著色應該視為同等重要，如能隨手帶著素描簿並經常使用，將會快速進步且更有信心。有素描經驗後，就可隨手帶著一枝油畫筆。畫油畫不可操之過急，應慢慢熟悉顏料和畫筆，放寬視野，多嘗試不同的處理模式。探討用不同的油畫筆如扁平筆、豬鬃筆、榛樹筆、尖頭貂毛筆所產生的效果和特色。除了用油畫筆，也可使用海綿、牙刷、和手指創作出更有趣的作品。

著手作畫後，切記：畫錯時不要慌張，不需要重新再畫，有很多方法可以更正錯誤：可刮除或擦去掉不必要的顏料，或再次塗上一層顏料、或用壓紙法去除過量的顏料（參閱24頁）。當技巧更純熟時，你會發現，有時「錯誤」反而能使作品更生動有趣。保留初畫作品，其中的錯誤可提醒曾犯的錯，以及日後如何修正、避免。

畫筆種類五花八門，各有何用途？我該全部買下來嗎？

在美術材料店的確有種類繁多，有各種不同風格、形狀、尺寸的畫筆，畫筆主要的材質是豬鬃毛、黑貂毛和尼龍。長豬鬃筆的毛是硬的，主要設計在畫作上留下筆刷痕跡，而尼龍和黑貂毛的筆毛軟，通常使用來創作出細緻精巧的畫作。簡單說明：較寬的畫筆會吸住比較多的顏料，所以畫出比較厚比較粗的筆痕，細的筆會吸附比較少的顏料、繪畫出比較精緻的筆痕。

圓豬鬃筆是一種多用途的畫筆，一般而言適合豪邁風格的畫作，其實它的筆端也適合畫作中處理細節部分的細緻筆痕。施力越大，筆痕就越寬，大且長的鬃毛筆適合用來塗滿大範圍的顏色。

榛樹筆是有圓形筆端的扁平筆，因形狀像榛果而得名，握住平面處可畫出寬的筆觸，用側邊可畫出細窄的筆觸。也有短鬃毛的榛樹筆，能吸附住的顏料比較少，適合短而細緻的筆觸作品。

扁平筆有長或短的鬃毛，能夠畫出特別的四方形，和圓形筆、榛樹筆大為不同。如果你需要塗滿整個區域的顏色，這些筆就非常適合使用。要創作紋理質感—特別是像木材和磚塊等物，這些筆也是很好的選擇。使用筆端或筆邊可以畫出粗或細的線條。

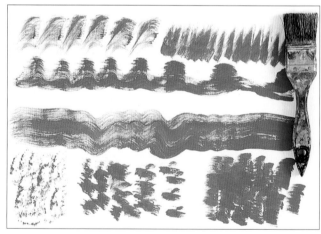

裝潢筆刷極適合塗刷底色，以及快速的畫刷大片的顏色，也能創造出畫作上各式各樣的刷痕。不要買便宜的畫刷，因為脫毛可能會殘留在畫作上。

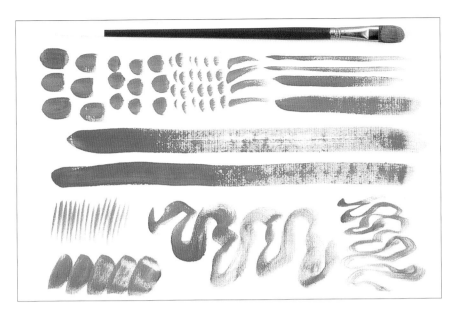

尼龍畫筆的筆痕比豬鬃毛柔細，適合
使用稀薄的顏料，因為在畫作上會留
下很少的刷痕，也適用於透明畫法、
混合顏料及塗繪精巧細緻的作品。

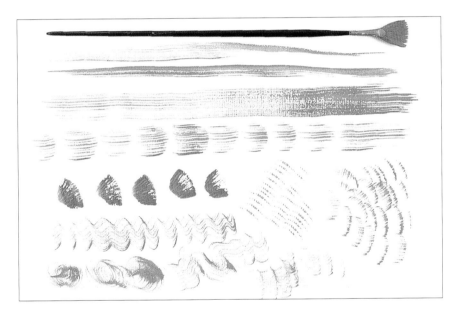

扇形筆不是基本需要，但是使用起來
會相當有趣，頗適合混合顏料以及創
作有紋理質感如毛髮和毛皮的作品。

大師的叮嚀

畫筆使用過後要經常清洗，使用礦
物質酒精清洗，然後在一塊肥皂上
輕擦，並在手掌上製造泡沫，徹底
洗清之後讓它們自然乾燥。另外很
重要的是，在塗每種新顏色之間務
必要清洗畫筆。

當你作畫的時候，要就近準備一盅
礦物質酒精，完成一種顏色後，要
用酒精清洗畫筆，並用一塊柔軟的
布擦乾，然後才再使用另一種新顏
色，如此便能確保顏色不會變得混
濁不堪。

正如扇形筆一樣，尖頭貂毛筆也不是
基本的需要，它是設計來畫出畫作上
航行船隻上的索具(rigging)，這是它得
名的由來(英文名：rigger brush)。由於
它的筆毛很長，所以能吸附住許多顏
料，筆端是平的，所以能畫出相同寬
度的直線，要畫出又長又細、連續的
直線，這種畫筆最為理想。

店售的帆布畫板相當昂貴，我應該如何動手製作？

要自己動手做木框畫布板，就得買材料並多加練習，但以長久使用的角度看，你可以做出各種符合所需的尺寸，對於減少材料費的開支也不無小補。要框直畫布，首先應買兩對畫布內框作畫框，及一付畫布鉗以便製作富彈性的畫布。

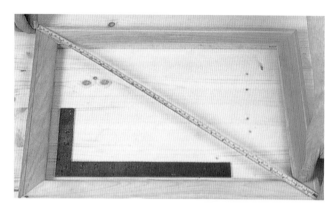

1 結合這兩對內框，作成一個畫框，並用大的直角尺或捲尺確定框的垂直度。

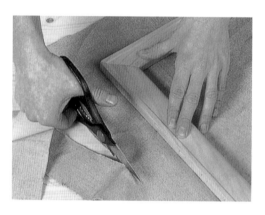

2 把畫框平放在畫布上，四周多留約三英吋（7.5cm）的邊。

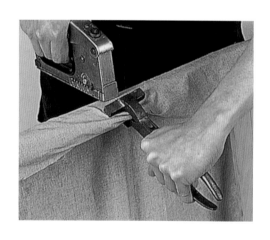

3 確定畫布的經緯線與畫框邊是垂直的。先拉緊畫布並在一邊長的框中央，用釘槍固定畫布，再以此法釘好另一邊。

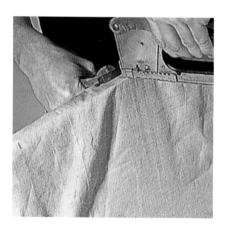

4 依照此法將兩邊短的框釘好之後，分別在反面固定畫布，並小心拉緊畫布，如此可避免畫布拉得不平整。

5 回到第一個長框，在離中央U字型釘一又二分之一到二英吋（4-5cm）處，左右各再釘上畫布釘。由中間到框角繼續操作，一邊釘、一邊拉緊畫布。在另一長框和兩個短框上如法炮製。

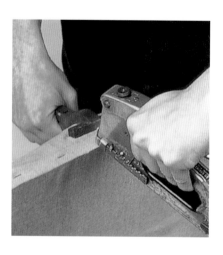

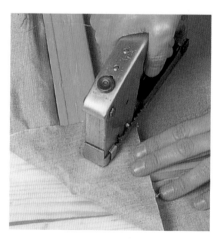

6 將各邊各角的布邊摺到框後釘好。

何時應稀釋油畫顏料？要放多少稀釋劑？

稀釋油畫顏料要遵照油畫的金科玉律：「從少油到多油。」因為當油畫顏料在乾燥的過程中，會變得很有吸收性，因而會吸收其它上層的油，使畫作看起來晦暗且了無生氣，如果加入稀釋液會使顏料加速乾燥，如此便能避免這種情形發生。當你每上一層顏料時，稀釋劑含量應越來越少，如此顏料的厚度才會增加，只有當你畫到最後一層時，才可以直接使用顏料作畫。

最簡單的方法是使用松節油來稀釋顏料，有些初學者使用石油酒精來稀釋，結果卻無法畫出美麗耐久的畫面。首先，擠一些顏料在調色板上，用畫筆加上松節油稀釋調和，直到調出所需要的濃度。添加松節油時，一次只能加一點點，因為稀釋顏料比再次調濃顏料要容易多了。另外，要確定顏料濃度均勻一致，如此才能上色勻稱。松節油會使顏料變乾，久而久之可能會使畫面龜裂或變薄，要解決這個問題，可添加一些亞麻仁油到顏料調和液中，創作出更堅韌、更有彈性且耐久的畫質，畫作也會顯得鮮豔有光澤。由於會增加數天或數週的乾燥時間，所以添加亞麻仁油時要保守謹慎。

用醇酸樹脂媒介劑來稀釋，會呈現原來的顏色及透明感。

用純松節油來稀釋，顏料濃度會更稀且更有透明感。

永久淡紫是一種透明的顏料，如圖是直接塗抹，除非被稀釋，否則即使是透明顏料，看起來也會是非常暗的顏色。

使用油畫筆畫出的質感與效果總是一成不變，是否可使用其他工具來改善？

在使用畫筆處加上各式各樣的工具，的確可以創造出意想不到的效果，例如：刮線法、灑點法、海綿按壓法、手指畫法等。

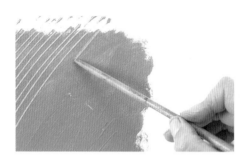

在已乾的底色上塗一層顏料，用筆桿在濕的畫面上刮出深度相同、整齊劃一的線條，使底色顯露出來。也可使用油畫刀或其他有尖頭的工具，這種技巧叫做刮線法，是畫草地的好方法。

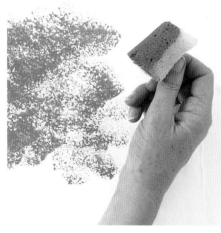

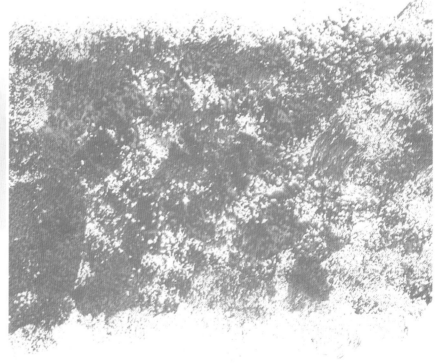

用一塊海綿可創造出分色畫面，用海綿沾上松節油稀釋的顏料，在畫面需要處按下顏料，一叢樹葉、一面牆壁、一片天空、都會使畫面更為生動有趣。

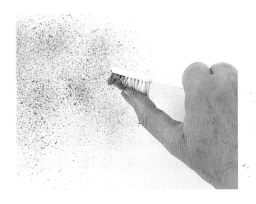

牙刷是油畫灑點法的最佳工具，用松
節油稀釋顏料成為液狀，再加些亞麻
仁油或其他的媒介劑，將牙刷沾上溶
液顏料，用大拇指輕輕撥灑顏料到畫
面上，要確定桌上的畫作是放平的，
如此才不致使所灑的顏料亂跑。這種
畫法可以創造出流動的景物，譬如：
海浪、暴風雨的雲層和霧景。

手指可以創造出平順雕塑效果的畫
面，直接用手指調和顏料後，或用旋
動或用拖按手法畫出所需要的效果，
當畫面太工整平淡時，可運用這種畫
法增添生氣。

畫素描初稿有何基本規則可遵循？

素描為畫作的藍圖,先畫出整個構圖的主體輪廓,專注於各主體的形狀、造型以及彼此間的關係,起初為了可以塗擦畫錯的部分,可用軟鉛筆或碳筆作畫。若使用鉛筆,則要避免畫出過多細節,別擔心畫錯,因為上色後可以塗蓋錯誤的部分,當畫得更得心應手時,可用油畫筆直接畫出主體,減少畫作中的素描痕跡,直接完成繪圖。

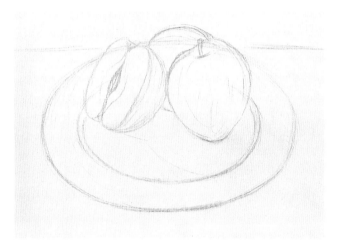

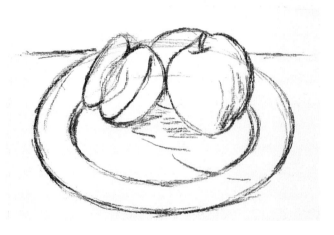

用鉛筆畫素描一定要用軟的鉛筆,因為硬鉛筆會在畫面上留下不易擦拭的痕跡,只要畫出主體的形狀和線條,不要塗上陰影和光度,因為太多鉛墨殘留會弄髒所上的顏色,完成滿意的的素描後,輕輕擦拭到可見到淡色的素描底稿。

使用炭筆比用鉛筆可畫出更簡單、更自由的素描,是一種更廣泛、不受限制的繪畫媒介,粗略畫出外型大綱後,噴灑一些定著劑,可避免炭墨融入隨後所要上的顏色,也可以用棉布輕輕擦拭,使素描底稿的顏色變淡。

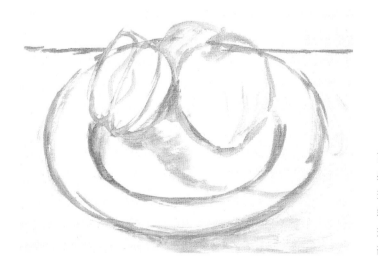

直接用油畫筆畫素描,此舉可能使人感到畏縮,事實上如此可以使稍後的畫圖上色變得更容易。先用松節油稀釋顏料縮短油畫變乾燥的時間,如果畫錯,只要用布沾松節油,將錯誤的部份擦掉即可。

什麼是「厚塗法」？我應該在何時使用？

「厚塗法」是油畫的上色方法，使用鬃毛筆或油畫刀塗抹厚層顏料在畫布上，筆刷的痕跡仍清晰可見，如此創造出堅實的紋理質感。你會使用大量顏料，首先需用增厚劑來調和，然後厚層塗抹在畫作上。增厚劑的功能是用來延展顏料，使它不至於降低彩度；一般美術材料店都有販賣。此種厚層顏料至少需耗費一年之久才會乾燥，所以使用這種方法需要快速完成，避免過度上色，如有錯處，可用油畫刀刮除錯處的顏料，然後再重新上色。

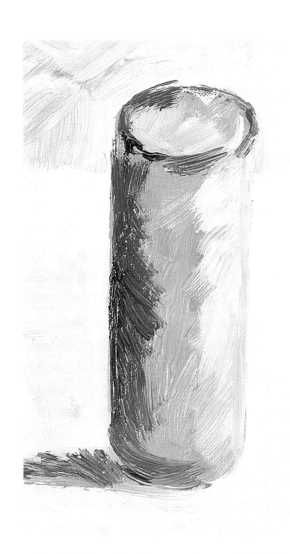

豬鬃毛筆塗畫的刷痕清晰可見，畫面呈現粗厚的紋理質感。

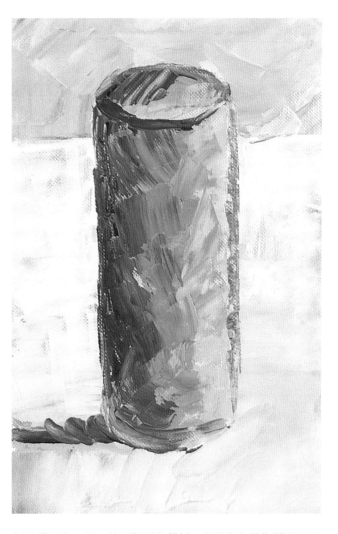

以油畫刀為工具、使用相同的顏料，呈現出的是生動而不平滑的畫面，油畫刀果然不失為創作這種粗糙紋理質感的理想工具。

Q & A

我的油畫常有過度加工之感，聽說「直接畫法」可解決這個問題，何謂「直接畫法」？

一幅畫作僅上一層顏色就完成，稱為「直接畫法」，這是既簡單又直接的油畫畫法，深受業餘畫家所喜愛，也是一種直截了當且頗富生氣的繪畫風格。色彩活潑筆痕可見，為畫家戶外創作時所常用，許多廣受喜愛的畫家如梵谷(Van Gogh)、莫內(Monet)、畢沙羅(Pissarro)都曾用這種方法。可在白色畫布上或已乾的底色上用這種方法作畫，調色可用調色盤或直接在畫布上並列所需要的顏料，然後用濕融法調和顏色。

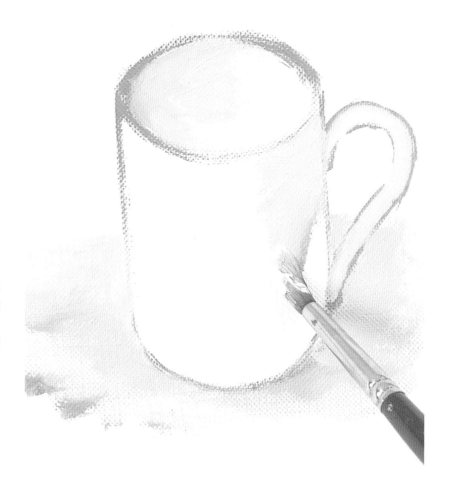

1 如圖，用油畫筆沾上松節油稀釋的淺色顏料，畫出杯子的輪廓，不使用鉛筆或碳筆而直接用油畫筆，因為不需更換工具，所以很容易從「草稿階段」變換為「繪畫階段」。

2 觀察杯子的光照處，將原來使用的顏料加上鈦白，塗刷在顏色較淺的部位。

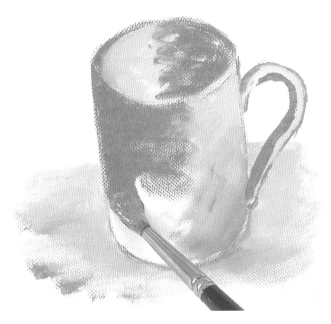

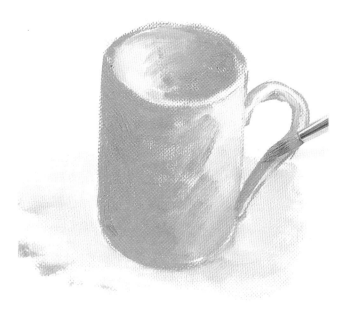

3 用較亮的顏色塗刷其他部位，並粗融於先前的淡色部位，逐漸改變色調，使越近光照處的顏色越淡，不要有強烈的對比感。

4 加些群青到混合顏料中畫出陰影部位，厚塗顏料使杯子呈現粗糙的紋理質感，要緩和地融繪入先前的顏色中，使色調呈現漸進的變化。

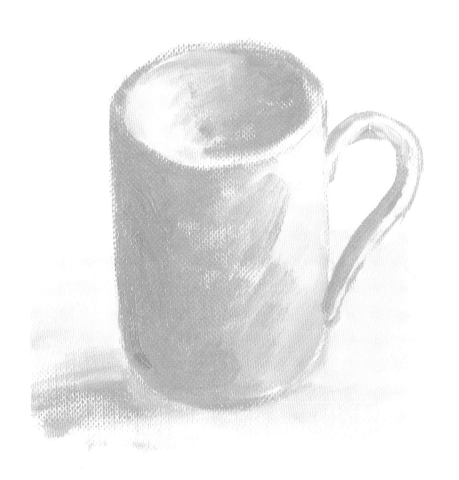

5 經過這些上色過程，草描的輪廓已消失不見，利用直接畫法和濕融法，在短時間內就完成具有三度空間感的杯子。

我的油畫常有過度加工之感，聽說「直接畫法」可解決這個問題，何謂「直接畫法」？

有甚麼好方法可以更正油畫的錯處？

更正油畫的錯處非常簡單，所以當你犯錯時不必慌張，如果只是小面積的用色錯誤，可用棉布或乾淨的小型刷子移除；若是大範圍的錯誤，就要用油畫刀刮除後，用布沾浸松節油擦拭乾淨。另外，不管範圍大或小，都可用透明畫法在乾燥後塗上正確的顏色，或改進顏色的平衡。

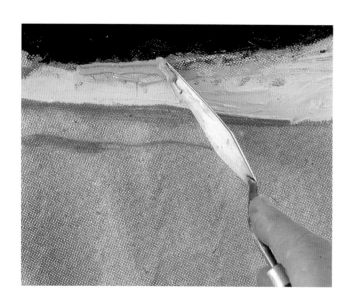

1 如果塗上錯誤的顏色，只要用油畫刀刮除即可，左圖顯示，被刮除的褚黃確實顯得過於鮮亮。

大師的叮嚀

畫家使用油畫刀刮除顏料後再上色，直到滿意為止，雖然是個令人興奮的技巧，但要注意控制使用的顏色數量，避免過度使用而失去色彩的鮮度。

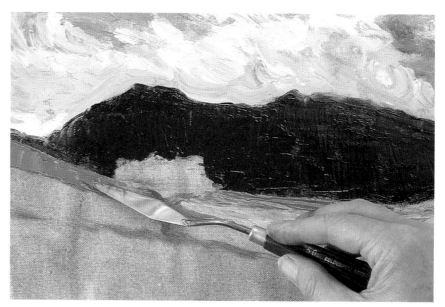

2 重新混合正確的顏色，選用較暗色的生茶紅，用調色刀或畫筆重新上色。

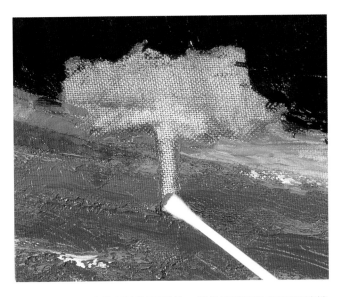

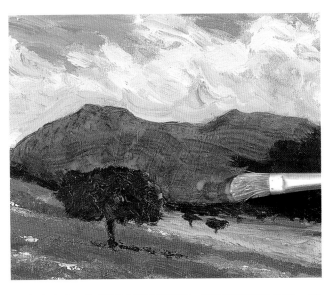

用調色刀刮除小範圍的樹身顏色，然後用棉布沾浸松節油擦拭乾淨後，再塗刷正確的顏色。

圖中的小山，整塊區域都畫得過暗，可以等顏料乾燥後，塗刷一層較亮的透明顏色，譬如在這座小山塗刷半透明藍色，就可以冷卻整個區域。

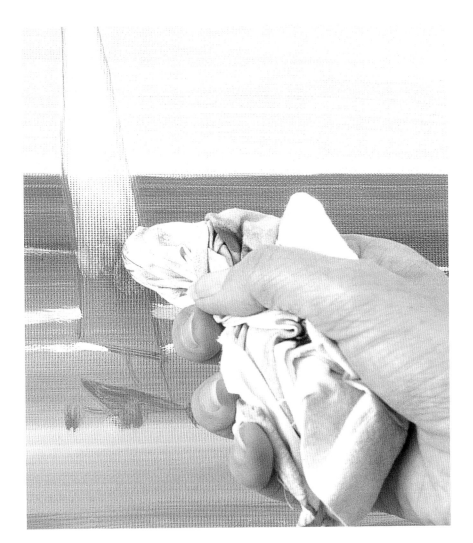

除了使用油畫刀刮除法，也可以使用乾淨的布沾浸松節油輕輕擦掉不要的顏料，注意不要碰到別處。如圖：為了畫出天空和海的連續線條，顏色蓋過帆船，當顏色被擦拭後，就顯現出帆船的原有顏色。

我的素描草圖常被顏料蓋住，有何方法可解決這種狀況？

倫敦「史萊德藝術學院」（**Slade School of Art in London**）的湯克斯（**Tonks**）教授研發一種技巧，用來移除大範圍中過多的顏料或錯誤的上色，這種技巧叫「壓紙法」。方法是：把一張紙放在畫作上按壓，使過多的顏料附著在紙上之後再移開，如此就露出原來的素描部份；此法也適用於大面積上錯顏色的畫作。

1 先畫出素描草圖來練習壓紙法。

2 畫上厚層不透明顏料來蓋住素描草圖。

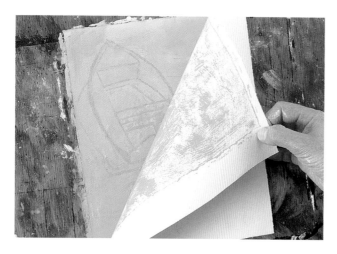

3 放一張紙在畫作上壓好，並在紙上輕輕按壓，拿開時，就有許多顏料被吸附而隨之被移除。

4 如此素描草圖就顯現出來，這是解決素描草圖被過多顏料蓋住的絕佳方法。

透視法的基本法則為何？

當你在一個平面、二度空間的表面作畫時，如何創造出具有三度空間的深度感，是一大挑戰。基本的直線透視會幫助你讓物體呈現出倒退之感。想像一個立方體，除非你直視一個面，離你越遠的邊，看起來會比離你越近的邊來得短，從你的角度看，水平線會交集於一點。所有的基本透視圖在地平線有個理論上的點叫「消失點」，所有的地平線都會延伸集合在這點上，消失點可以是無限的，但是透視的基本法則是牽涉到一點、兩點和三點。

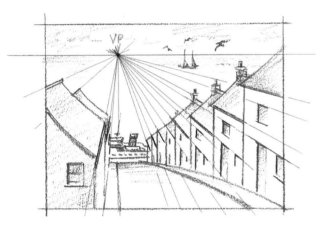

一點透視，高視線

視線的高低位置會大大影響所看到的景像，你的視線直接與地平線和消失點集合，消失點是所有與你的視線平行的直線交會點，在本例中的一點透視，高的視線使你看到街道的下端、船和海。

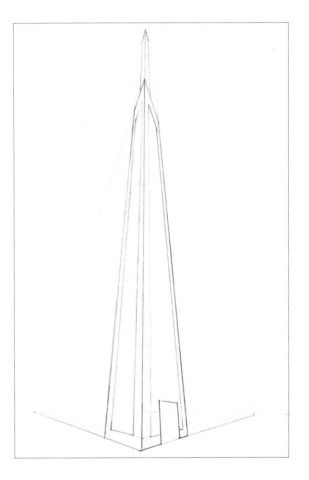

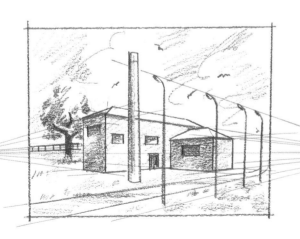

兩點透視

在這張透視圖中有兩個消失點，因為這個建築物看來是向兩個方向退後。

三點透視

高的物體會以垂直線和水平線後退，在這張透視圖中，建築物比你的視線高得多，所以有一個新軸就是垂直線軸加入，沿著這條軸線，建築物的邊用虛線畫出的所有線，會在一個新的消失點會合，因為這一個建築物大部分在你的視線上面，它的頂邊會向後退、往下到地平線的消失點。

2
瞭解顏色
與調色

瞭解色彩理論是繪畫的根本，你應該深切認識有關：原色、二次色、對比色、三次色等概念，最重要的是要瞭解如何調色。三種原色是黃、紅、藍，而二次色和三次色就是由這三種原色調和出來的。除了黑與白，幾乎所有的顏色都可由這三種原色調和而成。

你的調色盤應該有每一種原色的暖色系與寒色系顏料，例如：檸檬黃、鎘黃、鎘紅、茜草紅、蔚藍、群青藍、鈦白。只要調配得宜，就可以從這些簡單選擇出來的顏料，調出各種所需的顏色。簡單舉例，有些初學者錯以為加入黑色顏料可加深顏色，事實上這會使得畫作上的顏色變得晦暗無生氣。

「色相」為顏色的明與暗，「色調」為物體或區域的亮暗深淺的程度。例如：一張彩色照片被影印變成灰色影像時，就可看到清楚的色調。了解色相和色調在油畫中產生的效果是很重要，更要注意如何加添色彩與創造光和陰影。保羅‧塞尚（Paul Cézanne）說：「光是無法再製的，但必須藉由它物表現出來，那就是一顏色。」光感就是從並列的顏色所創造而成的。陰影也透過混合顏色來表現，沒有一件物體投射的光影是用黑色來表現的。

油畫顏料有透明和不透明兩種，透明顏料如直接從顏料管擠出，看來幾乎是黑色的，所以通常需要添加松節油或其它媒介劑來顯現亮度，而要讓透明顏料變成不透明顏料只需加上白色顏料。透明顏料可創造出亮光的畫面，可使畫面有冷靜沉穩的效果，也可使晦暗的畫面變得生氣盎然。透明畫法為完成畫作的重要手法，學習如何運用是必要的功課。

顏色也可被界定為飽和狀態，一種飽和狀態的顏色是富含最大的彩度。反之，不飽和狀態是稀釋顏料減少它的彩度。這個章節教你如何稀釋顏料，以獲得精準有力的色彩，同時提供你掌握色彩的一些基本規則以創作出和諧的畫面。

甚麼是原色和二次色？

三種原色是指紅色、黃色、藍色，它們之所以被稱為原色，就是因為無法由其他顏色混合而成。紅色、黃色混合則成橙色；黃色、藍色混合則成綠色；紅色、藍色混合則成紫色；因此，橙色、綠色、紫色就是二次色，色相環是展示這種顏色關係的便利工具，將觀察光譜中的顏色放在圓形圖表而成，如此二次色就位於構成它的兩個原色中間，而在色相環上與其處於相對位置的就是它的補色（見**29**頁）。

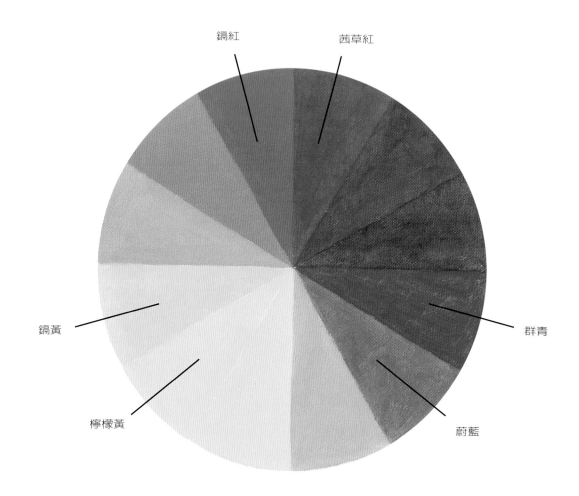

各種紅色、黃色、藍色不像有色光（光譜）中的純色那麼純，而有彼此「偏向」的現象，例如：鎘黃是暖色系偏向紅色，而檸檬黃是寒色系偏向藍色。在此色相環上每一種原色都用到兩種顏色，即暖色系和寒色系（見31頁）。也有兩種二次色和鄰色的混合色，例如：在檸檬黃和蔚藍中有黃綠色和藍綠色。

什麼是補色？

補色有三組，每對補色由一種原色和一種二次色所調成，換言之，每對補色係由三種原色以不同的混合比例調成平衡的色彩。這三組是紅色和綠色、橙色和藍色、黃色和紫色、在色相環上因彼此位於相對的位置所以很容易辨認（見**28**頁）。由於顏料的顏色絕對不會是純的原色或二次色，因此在調色時必須考慮清楚：例如，哪種綠和哪種紅是真正的補色。深紅色是一種藍紅色，所以它的補色會是偏黃的綠色，而非藍色。一對補色通常被用來強化畫面，平均使用這對顏色會使畫作產生壅滯感，反之，少量運用一色卻能襯托畫作中以其補色描繪的大範圍區塊，使得畫面更顯生動有力。

鎘紅是不透明顏料，所以不需要被稀釋以取得它最大的光度。反之，霍克綠是透明的顏色，它的薄層呈現出比厚層更為光亮的效果：許多風景畫中的綠色是主導顏色，加上一抹紅色就能達到畫龍點睛之效，使得畫作不致過於暗晦或沉重。

群青藍是透明色，而鎘橙是不透明色。你會發現：以紅色和黃色混合的橙色無法像鎘橙那麼亮麗。

永久淡紫是透明色，需要被稀釋使用以顯出亮度，如圖這一對補色有完全不同的色調，在畫作中的陽光海灘，將炙黃色跟以藍色和紫色加白色的混合色並列，是個不錯的點子。

甚麼是三次色？如何調配？

三次色就是褐色、灰色和中性色(微灰色)，是混合兩種補色，也就是混合三種原色的結果。例如混合三原色：鎘黃、鎘紅及群青藍、就成褐色。褐色的「色彩」取決於所用的顏料比例─如果紅色用得較多，就成紅褐色。加上鈦白色的一對補色，可調成灰色，不同的顏色調出不同的灰色，如果太偏褐色可以加些藍色、綠色或紫色來冷卻畫面的感覺。如果仍然太偏向暖色（褐色），可以加入藍色。如果太暗，可以加入一些白色來添加亮度。真正的中性灰色比較難掌控，這是因為顏色必須平衡，所以沒有單一主導的顏色。灰色可以是偏粉紅色、偏綠色、或偏藍色，如同褐色，事實上灰色可以是偏向許多顏色的混合灰色。若想將灰色調回中性色，可少量增加對立的補色，直到調出理想的顏色。如果覺得太黃，可以加入一些淡紫色。

混合鎘橙和群青藍可得褐色，因所用每種顏色的用量不同，每對補色可產生一系列不同的褐色。

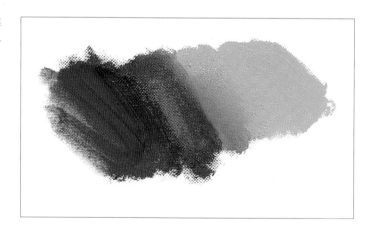

混合鎘紅和霍克綠可得紅褐的濃色，其他紅色綠色的配對，可以產生不同的褐色，你可以試著搭配一對對不同的紅色、綠色，看看能配成哪種褐色。

混合鎘黃和永久淡紫可得淡褐色，一系
列令人驚奇的褐色──與褚黃和生茶紅
相似──就是用這兩種顏色混合而成。

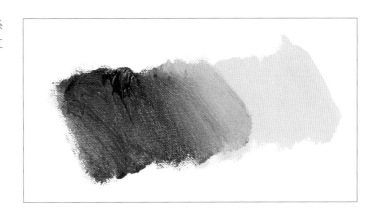

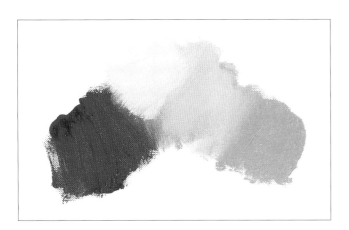

混合群青藍、鎘橙和鈦白可得灰色。只加
一些白色，可得中灰色或暗灰色，加更多
鈦白可得淺灰色。

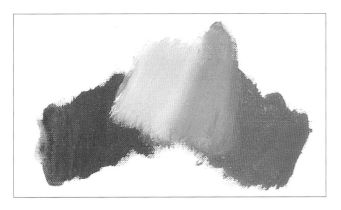

混合鎘紅和霍克綠再加上鈦白，可得一系
列的灰色，包括淺色或深色；暖系或冷系
的色彩。

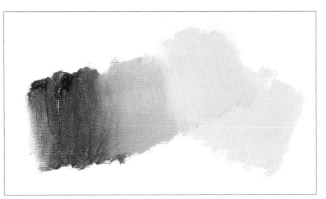

混合黃色、永久
淡紫和鈦白可得
微妙美麗、略帶
灰色的色彩。

大師的叮嚀

顏色可歸納為暖色或冷色，暖色系是
指色相環上的紅色、橙色和黃色，冷
色系有藍色、綠色、紫色和藍紫色，
暖色系有前進之感，冷色系有後退之
感，色系的運用可以創造出視覺上的
深度和空間的感覺，特別是應用於繪
畫風景畫時。

什麼是直接在畫布上混色的最好方法？

在畫布上兩種顏色區塊相會處，依照油畫筆的種類、筆刷的方向、兩種顏色相融的時間，有許多混合的方法。要創造和諧的混合，使彼此顏色逐漸融合，可使用正常的筆觸緩刷畫面。如要創造粗糙的混合，使各顏色相交處各自保留顏色，可使用畫筆作隨性不規則的刷畫。也可以再混合第三和第四種顏色，看看色調和紋理畫質的效果，但要切記：太多的混色會使畫面有混濁感。

運用平行的筆觸刷畫這兩種顏色，創造出融洽的混合，如圖：檸檬黃和蔚藍混合成綠色，平行的筆觸帶出柔和均衡的效果，能特別畫出色彩融合的日落景象，或創作出朦朧的霧景。這也是調和同一顏色使其產生不同色度的實用技巧，譬如物體的陰影逐漸暗化物體，就是調和同一顏色使之產生不同色度的運用。

運用鬆動不規則的筆觸創造出粗糙的混合顏色。如圖：檸檬黃和蔚藍就是粗混而成生動有活力的畫質感，這種技巧適合創造出浪花和雲彩的效果，也是調和同一顏色兩種色度的實用技巧，就如一片葉叢中有各種不同的綠色色度。

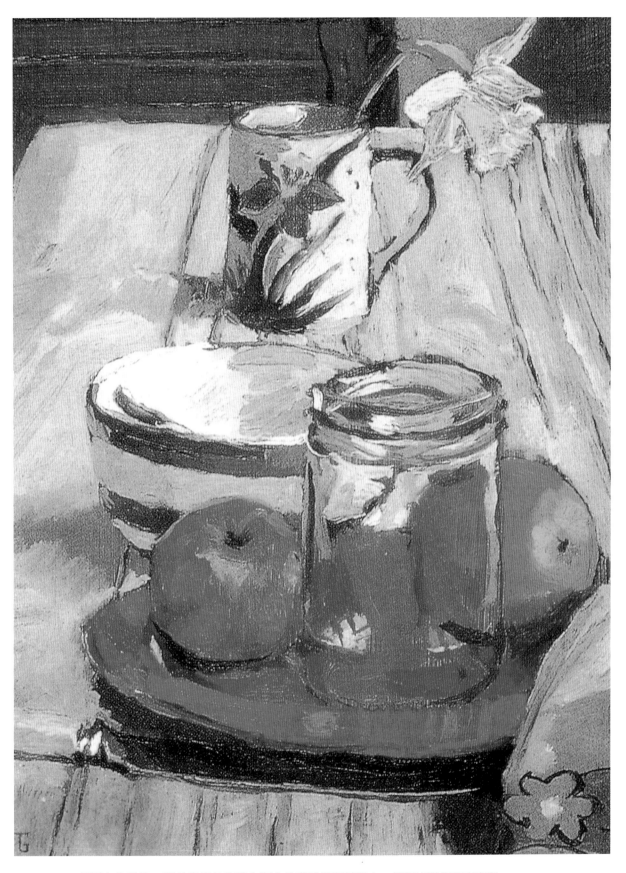

如圖中的靜物，綠色和紅色的精心混合色彩塗繪在蘋果上，顯現出蘋果的亮度和圓形感。同樣的，使用白色和灰色的混色，塗繪在碗內側，所創造出微妙的色度變化，也帶出曲線感。

如何選擇油畫的底色？

顏色之於視覺的作用，是受到周遭顏色的戲劇性影響。以白色作底色會產生沉靜的淡色調，會更強調出較為陰暗的景物。選擇與主題契合的底色，能彼此產生和諧的對比，對比是利用色調（光和影）或色彩（明度），或兩者並用來表現的，但不應凌駕於主體之上，或使主體顯得突兀。

以白色為底色時，深褐色的花瓣顯得太過突兀，而黃色花瓣則因為在色調和明度上近於白色，所以看起來並不明顯，綠色葉片在對比上則不致太過突兀或過於柔和。

以褚黃為底色，鎘黃色的花幾乎消失不見，只能看到深褐色的部分。

為使黃色花瓣在色彩上產生對比，以淡的永久淡紫為底色，相較於以白色或黃色為底色，前者有更出色的戲劇性效果。

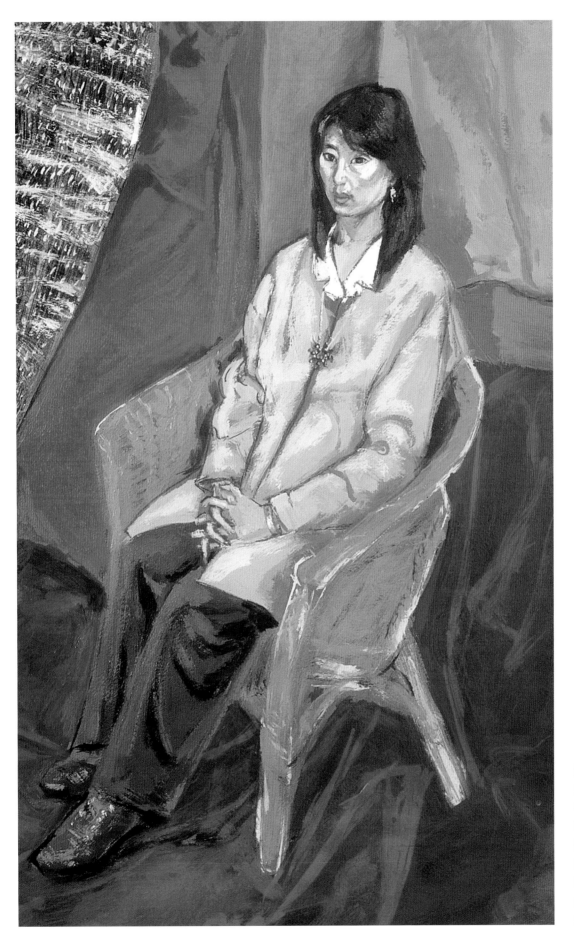

這幅畫的背景是以強烈的對比顏色和陰影色度表現出獨特性,使主題與人物的周圍環境融合。暖色和冷色以及亮和暗的對比,有極賞心悅目的平衡效果。明亮的群青藍在暖色調的肖像畫中產生畫龍點睛之效,豐富了整幅畫作的色彩。

什麼是「透明畫法」？有何效用？

「透明畫法」就是利用一層薄的透明顏料塗刷畫面，乾燥後改變原來的顏色，可以豐富原來的色彩，也可以冷卻原來的色調，建立數次的透明色層可創作出光亮火熱的色彩，使畫作更為耀眼。混合透明顏料的媒介劑有：快乾的脂溶性醇酸(可在美術材料店購得)，或自行調配的媒介劑如亞麻仁油、丹瑪凡尼斯和松節油，與顏料以等量的比例調配，混合的顏料可再以松節油加以稀釋，用量可達四倍之多。調配顏料要遵守「從少油到多油」的原則；意即：第一層顏料所含的亞麻仁油要比次一層的含量少。畫筆應使用柔軟的鬃毛筆以避免出現刷痕。

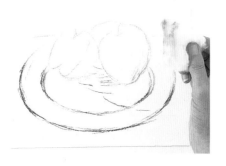

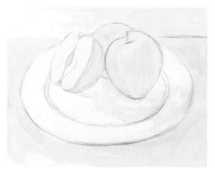

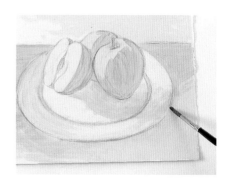

1 為防止碳筆素描遺留的細小碳粒弄髒顏料，可用棉毛織品輕輕擦拭乾淨，只留下淡淡的筆痕，好讓這些痕跡在上色過程中可以完全消失。

2 先用檸檬黃加上罩染媒介劑及一些松節油稀釋，塗刷底色、蘋果、盤子和桌面，而這些靜物在塗上透明顏料之後，會變成褐色和綠色。

3 當第一層所上的顏色乾燥時，可用蔚藍加上罩染媒介劑畫蘋果和盤子的陰影，這部分與檸檬黃融合時，會變為綠色。

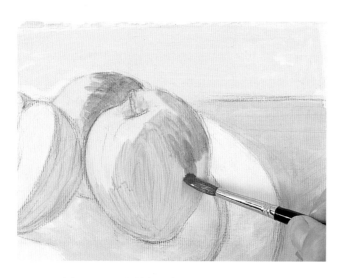

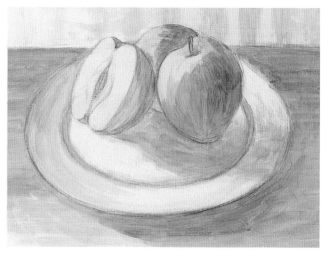

4 混合鎘紅和罩染媒介塗畫蘋果，以不同於先前方向的筆觸，使產生立體的視覺效果。

5 雖然到此為止，畫作已上了三層顏色，色彩仍顯得太淡，還需要多上幾層顏色，使畫作的色彩更加豐富。

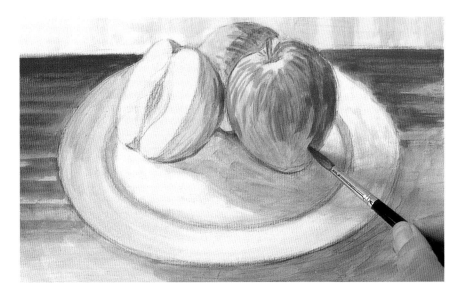

6 再用較厚的鎘紅畫蘋果皮上的直線條紋，並加深桌面上半部的顏色。上色時要盡量薄塗，避免表面呈現「黏厚」之感，如果畫面色彩仍嫌太淡，可多加顏料在混合顏料中，每層顏料都要加入媒介劑，並等乾燥後再上色。

7 用群青塗刷最後一層，並加深陰影的部位，創造出深度和三度空間感。

大師的叮嚀

調和媒介劑的黃金比例是：一份亞麻仁油、一份丹瑪凡尼斯和一份松節油。將全部媒介劑放在有封口的瓶罐中。先倒些混合劑到調色杯裏，再加些松節油稀釋，作為第一層的上色劑，接著越加越少量，如果要在一層已乾的厚層畫作上再塗一層透明亮光色彩，那麼顏料混液所含的油量，應該要比下層稍多。

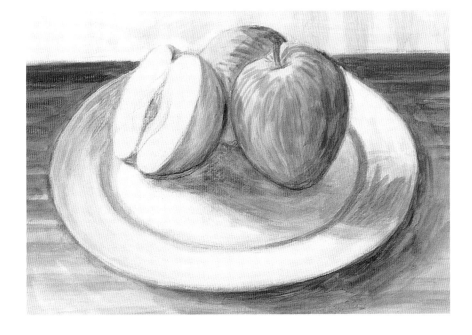

8 這幅完成的畫作上，碳筆的痕跡已消失在層層的顏色之下，而透過層層的上色，每每加添了畫作的深度和生命力。

什麼是「透明畫法」？有何效用？

在已有紋理質感的畫面上使用透明畫法有何作用？

透明畫法所用的顏料是透明的，有點像彩色玻璃具透光性，用在已有紋理質感的油畫畫面─使用壓克力顏料或厚層的油畫顏料，都已有足夠乾燥的時間──可改變顏色在顏料中的深度，並增添畫面質感的視覺衝擊。

1 使用如豬鬃毛筆的粗筆，在有粗糙質感的畫面上塗刷透明顏料，若使用細緻的畫筆會受到損壞。如圖用鎘橙混合罩染媒介劑，以圓豬鬃毛筆塗刷在使用壓克力顏料的色層上，因塗刷頗厚，塗刷透明顏料時可採用粗獷的筆觸。

大師的叮嚀

一些常用的透明顏料有：鈷黃、檸檬黃、印地安黃、猩紅、茜草紅、永久玫瑰、洋紅、紅紫、永久紫羅蘭、普魯士藍、藍綠、暗藍、法國群青、靛青、藍綠、茜草綠、暗綠、霍克綠、青綠、透明金褚、生茶紅、焦茶紅、茜草棕、焦赭、生赭等。

2 塗刷透明色層使原來無光澤的灰棕色變成亮麗的焦橙色，呈現出光亮濃稠的色彩。

為何選擇在透明色層上再上透明色層？

有些透明顏料可以增添色彩濃度，有些則會降低色調，譬如，有些透明顏料可使天空更加湛藍，或使海洋更顯深綠。與不透明顏料如鎘紅或鈦白混合而成的半透明色，能產生乳白色或朦朧的效果。選擇作為透明色層的顏料很重要，因為有些顏色原本就是透明的，有些則天生就是不透明的。

大師的叮嚀

用半透明的鈦白和脂溶性醇酸媒介劑畫在深紅色的葉膜上，就產生淡的偏藍紫色。除了加亮顏色，用淡的半透明顏料畫在比較暗的顏色上會使色調變冷。

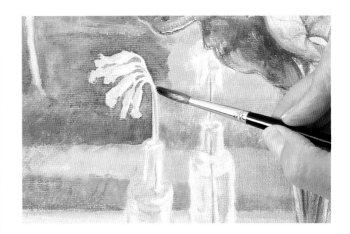

1 以永久紫羅蘭為透明色層顏料，使用圓貂毛筆薄施畫面，降低中間背景的色調。

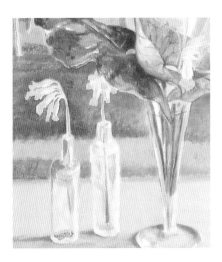

2 使用透明顏料完成一半的畫作，表現出所強調處的戲劇性變化。

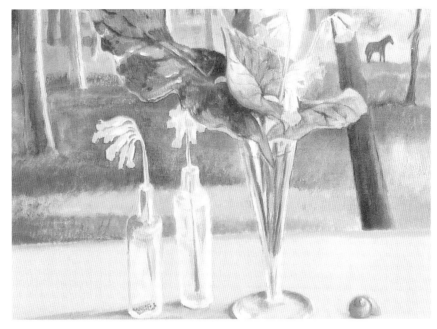

3 完成畫作中的黃色西洋櫻草，在其補色—紫羅蘭色所帶出之中距離、較暗的色調下，顯得更加亮麗。

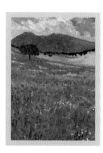

許多畫家喜愛用鮮艷濃色的風景畫作為油畫的主題，自然界多樣的顏色與色調，就成為色彩鮮明且饒富趣味的油畫素材。這個例子就是使用畫筆和調色刀，以厚塗法創作了變化多端具有紋理質感的風景畫，而透明畫法的運用就是用來冷卻畫作中的一些地方，而不致於減少罌粟園整體鮮亮顏色的視覺衝擊。

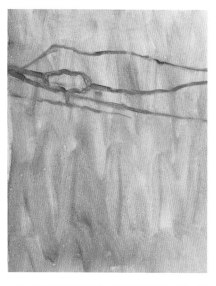

1 使用繪畫用媒介劑調稀群青的顏料後塗刷底色，並用同顏色畫出主體的輪廓。

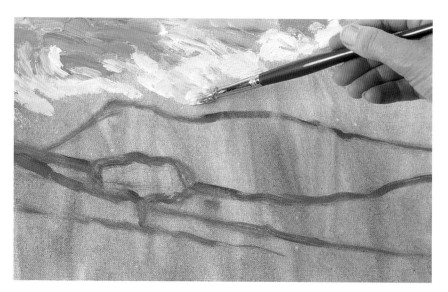

2 將群青、生茶紅和鈦白混合增厚劑（見19頁），使之成為濃稠的顏料，用榛樹鬃毛筆以散落筆觸，將顏料厚塗天空部位，接著用白色顏料塗畫白雲。

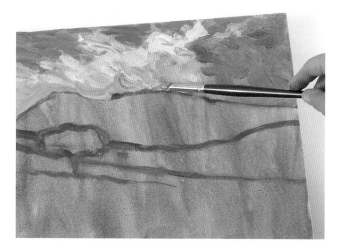

3 在圖2所調和的顏料中加入一些永久淡紫，以漩渦方式描繪，融入圖2所畫的白雲，創作出雲朵的移動感。

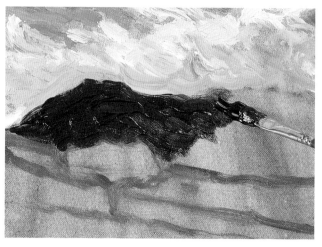

4 用增厚劑混合茜草綠和霍克綠來畫山，以粗刷的筆觸塗刷，使畫面呈現廣闊暗色調的紋理質感。

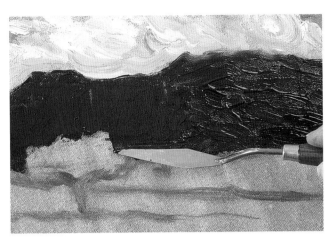 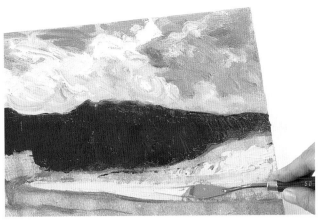

5 用調色刀平順地刮除被山的顏色蓋住的樹葉部位，使它比樹幹更平滑，用以區隔出與它處風景的不同，然而它最後所呈現的紋理質感也不會是平滑的。

6 用棉布把調色刀擦拭乾淨，混合檸檬黃、一點霍克綠和白色來塗刷遠處的罌粟園，用刀面以拖曳方式上色。

 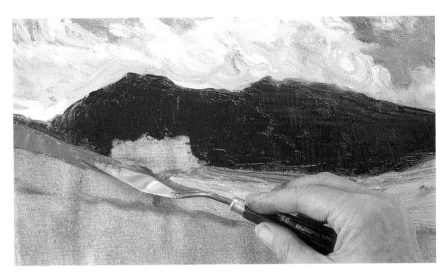

7 如果上錯顏色，直接用調色刀來刮除顏料。

8 用生茶紅加一點深鎘紅和霍克綠成為暗色調的黃色，在亮黃色處塗刷顏料。

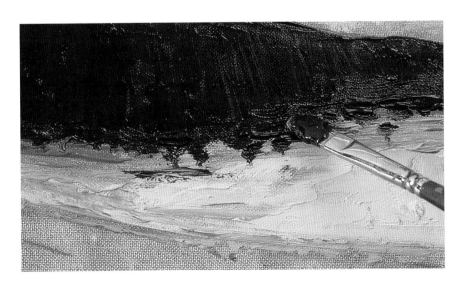

9 混合霍克綠和茜草綠成暗綠色，用來畫遠處的樹木，加一些鎘紅來暖化及暗化這些綠色部位。

10 混合褚黃和鎘紅,用圓鬃毛筆畫遠處的罌粟,以水平筆觸進行描繪,並在接近前景時鬆動筆刷。

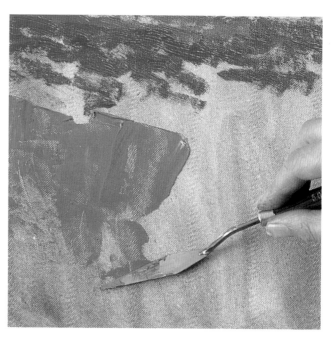

11 混合檸檬黃、一點霍克綠和白色,用調色刀以垂直筆觸塗抹顏料,用大量的顏料塗抹前景作為隨後要上色的底色。

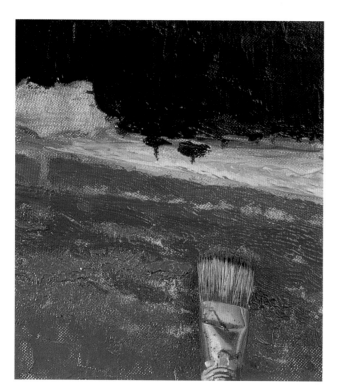

12 使用前景所用的綠色,以舊的扁平鬃毛筆在罌粟紅上,運用點描法畫出不平均的點彩,使紅色有透出之感。

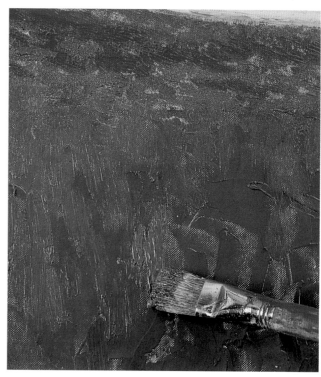

13 用同樣的筆,以拖曳方式在先前用刀塗抹的部位,創造出具有粗糙質感的草地。

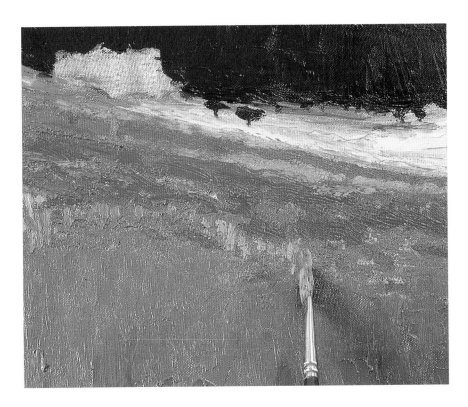

14 混合檸檬黃、霍克綠和鈦白成淡綠色，用筆的邊緣以短促垂直的筆觸畫出前景的草地。

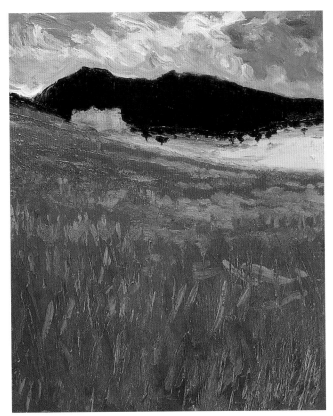

15 到了這個階段，遠處的深綠色使視線深入畫作中，所看到的是極具深度的畫作。

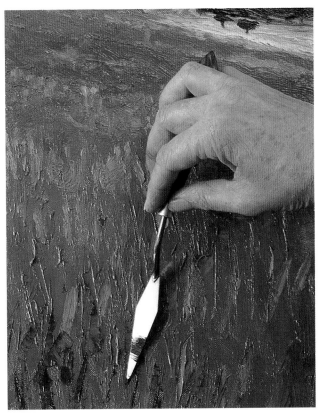

16 混合霍克綠和一點鎘紅成暗綠色，用調色刀的邊緣以小而垂直的筆觸，畫出草叢間的陰影部位。

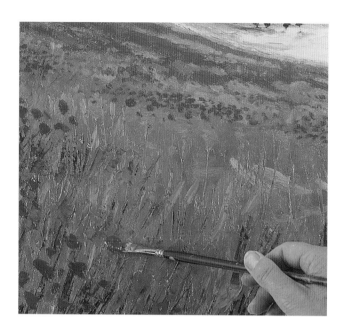

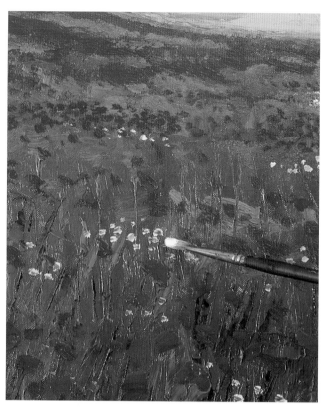

17 用小的榛樹筆沾上鎘紅，在綠草的空間中深入點出不同形狀和大小的罌粟，小心調整最遠距離的大小筆觸，以便能與先前所畫的紅色片狀地帶協調。

18 調和鈦白和增厚劑，用榛樹筆的邊，畫出白色的雛菊，並以較小的點和模糊的畫法表現遠處的雛菊。

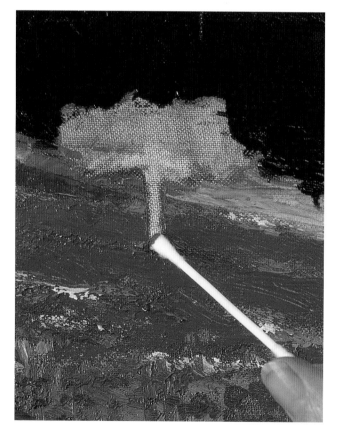

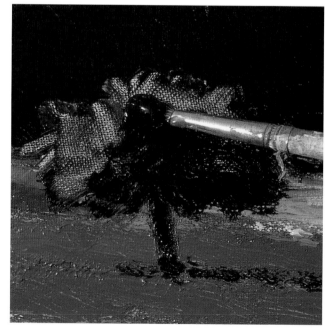

19 用沾浸松節油的棉花棒將樹幹的顏料擦拭乾淨，使接下來要上的顏色有乾淨的空間而不至於顯得渾濁。

20 混合檸檬黃、一些深霍克綠和鎘紅畫樹，暗色調的樹使其與畫作整體得以平衡，因此用暗色描繪樹木之後，就得改變山的色彩。

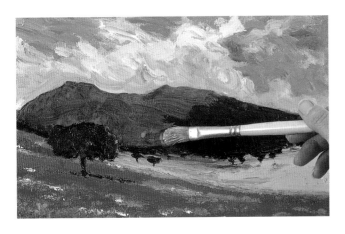

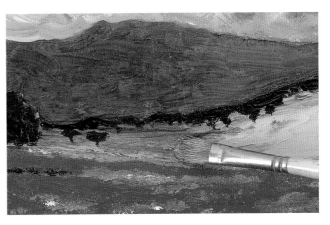

21 等到山的顏料乾燥時，調和群青、永久淡紫和鈦白，成為半透明的透明色層顏料來塗刷山，使它與樹有所區隔，並在畫作上產生後退之感。粗獷的筆觸創作出有紋理質感的山形。

22 此時黃色原野顯得格外突兀，可薄施一層半透明的鈷藍在左上方，使它在畫面上有後退感。

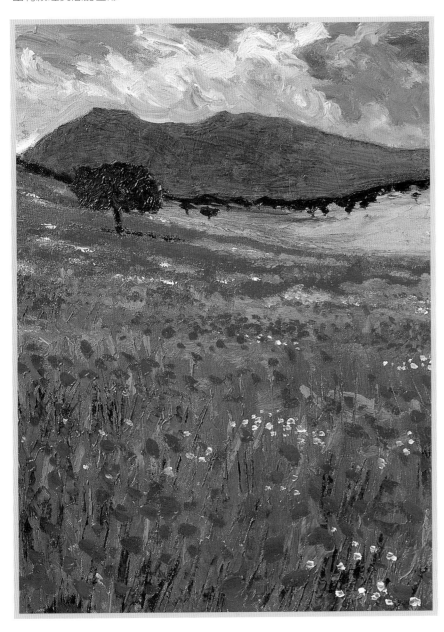

23 山變成較淡的偏藍色，與在遠處黃色原野的樹區別出來，藍色透明色層使左邊的原野倒退不少距離，就大氣透視法（見單元4）而言，完全表現了深度感。

示範：罌粟田　　　**45**

3
靜物的構圖
與描繪

就油畫而言，靜物是最受歡迎且使畫者易有成就感的主題之一。不同於風景畫和肖像畫的主題會移動或在光線中產生變化，靜物使畫家得以掌控構圖、光線、主題、時間，譬如：一盤水果不會感覺累或需要變換姿勢位置。然而，如同其它主題，靜物畫也需要謹慎地構圖和細節的留意。

有時候最稀鬆平常的物體卻是初學者的最佳選擇，這些物體所潛在的美術價值不亞於特地外找的，而方便的是它們多半垂手可得。然而，對不熟悉的物體作近距離的仔細研究，相較專注於稀鬆平常的身邊之物是來得簡單；貼近加以仔細研究，也比單想既知物體的模樣更具有吸引力。

靜物畫中的物體通常所佔的空間不大，使得靜物之間在本質上即具有相當程度的緊密感。當兩種物體被安排在畫中時，即與顏色、形式、光線、陰影、質感、比例、親密度等產生了關係，關係可能是親近或疏離，端賴物體的本質如何，以及它們被安放的位置。

由於物體佔據空間，因此，應如何安置靜物，需要考慮空間和形式兩者之間的互動。可先從簡單的靜物開始著手，或許只是一個盤子上的幾個水果，仔細觀察這些物體間的關係、空間的安排及畫作邊緣所形成的空間。試著去建構一幅靜物畫——具有共鳴的形狀和有關聯性的物體，使觀者目光被畫中焦點吸引，從一項移轉至另一項，不至於有視覺上的衝突。

掌握作畫的類型之後，你將發現—構圖的變化確實充滿無限可能。本章節旨在幫助讀者瞭解：描繪立體的形式、繪畫花卉時應掌握的細節程度、如何抓住金屬器具的亮度，以及玻璃的閃光與反射光的特質。

如何為靜物畫選擇最佳的版式？

版式通常由靜物安排中物體的擺放位置來決定。先安置好靜物，然後用兩個L型卡紙釘成一個長方形取景器，握住取景器，在短距離內用眼睛框出可能的版式，利用這個方法，透過這個小框，就可讓你看到一些有趣的構圖，也可以為了風景、肖像、或正方形版式來調整取景器，觀察物體的高度和形狀，選擇適當的版式來創造出視覺上有趣的構圖。

在一個長的水平版式上，用畫筆繪出靜物的素描，包括如圖所示的物體和它們的影子，瓶子放在中心並不是最好的空間運用，因為它把這幅構圖太明顯地分成兩半。

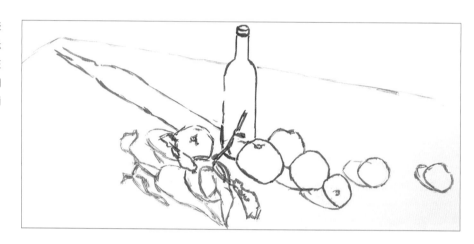

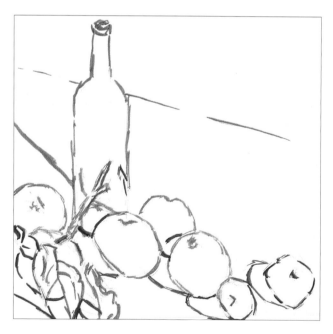

在此四方型的版式中，瓶子放在左邊，蘋果以令人賞心悅目的對角線散放在前景，這是一幅佈置井然沉穩的構圖，將視野從瓶頂以曲線弧度帶到右邊的蘋果。

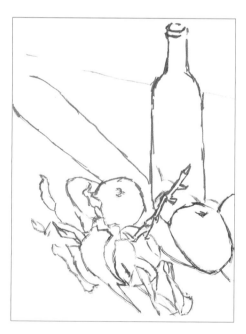

如圖的版式是一個直立長方形，通稱為「肖像版式」，瓶子放在右邊，左邊空間留給它的影子，將視野帶到左上角的空間，創作了頗具戲劇性效果的構圖。

什麼是「負空間」？

「負空間」（**Negative spaces**）是物體之間的間隔，因為通常都把焦點放在物體本身，所以鮮少引起注意，然而，這些空間聯繫著構圖中的各個元素，所以仍需加以細察。構圖時需注意每個部位，不管是有形或是無形的，由負空間所造成的形狀和固體本身的形狀同樣珍貴，它們也有助於界定出物體的形狀。練習在構圖中只畫出負空間，就可看出物體的形狀如何顯現出來。

可看到一個小杯子和兩個瓶子，用玫瑰茜草塗敷物體間的負空間，完全沒有素描草稿，物體以白色剪影形態出現，形狀則清晰可識。

如何畫出立體的靜物？

物體的立體感是藉著光線和陰影表現的，物體有深度感是來自光照、陰影、和投影，投影是光將物體投射在表面上所呈現出來的影子。仔細觀察物體，瞭解光照的方向和投影的位置，以及從光面逐漸移到暗面色調的變化。要看這種效果，可以用聚光燈照射物體就可看到明顯的陰影。色調逐漸變暗、變淡通常以曲線表現；突然從亮到暗的改變，多半表現在物體的硬邊上。

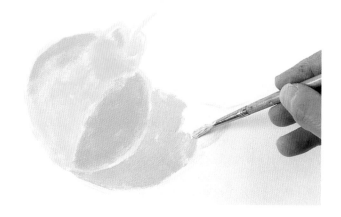

1 用最淡的顏色畫出梨子的形狀，在光照處塗畫深色邊，會使物體呈現二度空間的平面感，這是一般常犯的錯誤。用中間色調塗畫梨子，用最淡色塗畫光照處，用較濃色塗畫陰影。

2 其次，描繪投影部位，陰影的顏色會表現出光的質感和亮度，投影的形狀會指明光源的位置與方向。

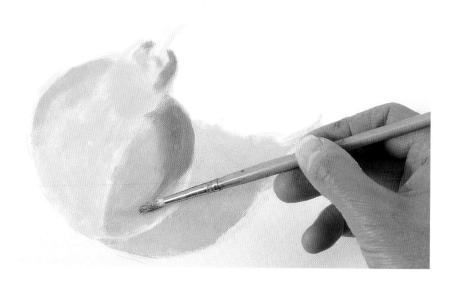

3 畫陰影部位不是只用相同的顏色，也不是單純地只需將畫最亮處的顏色加以暗化而已，為了表現出曲面感，畫影子時必須往光源方向逐漸加亮顏色。

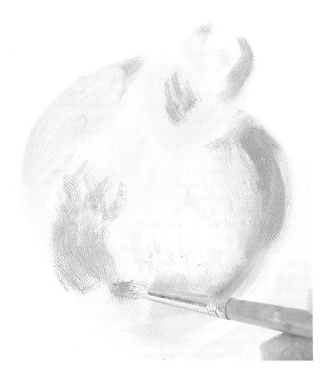

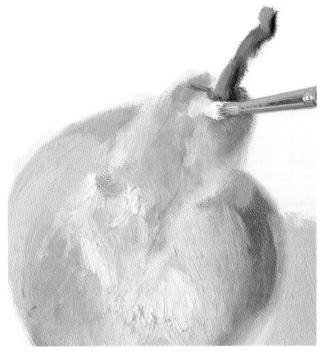

4 在光照和陰影中間塗畫顏色，從亮到暗的上色會展現出梨子的形狀。注意到梨子的下半部並不是最暗處，因為有些光線從桌頂反射到這裏。

5 在光照最強處塗畫最亮的色彩，一旦梨子的本體呈現立體感，可將注意力轉移到莖的部位，用更深的顏色以同樣的方法上色。

大師的叮嚀

物體的投影離開主體越遠，顏色就會越淡，投影的輪廓也會隨著影子的長度而漸柔化，形狀也會變長。要注意，影子並不完全是黑色的，而光也不完全是白色；影子的色彩可由許多顏色混合而成，通常物體的光面會反射周圍的顏色。

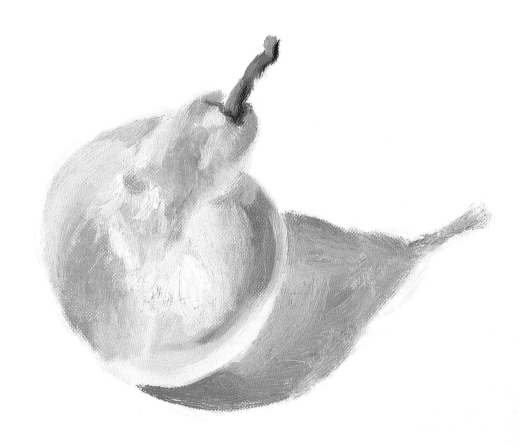

6 最後塗畫梨子本體下方的影子，離開梨子越遠色澤越亮，以漸進方式畫，不要有太大的對比，如此才能顯得自然。

我似乎花太多時間畫每一個部位，以致有不協調的結果，如何修正？

不管挑選哪種主題，都很容易畫出有不平衡處的畫作。原因是：有太多細節集中在同一處；或顏色搭配不對；也有可能是畫作中各區域的畫風截然不同。所幸，創作的過程可以簡單歸納出一些規則。

如果遵照這些規則，整體運用在油畫中，作品將呈現整體合一的感覺，一旦熟悉以下指導綱要，即可在任何主題中運用自如。

1 用淡中間色調畫出物體的輪廓—包括陰影部位，因為這些都是構圖的要素，不要留下「稍後再畫」的部分，一開始你就要對整幅畫作一番總覽，以便能及早更改構圖或版式。

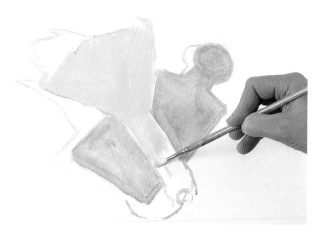

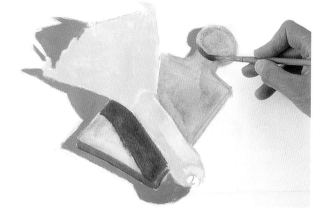

2 用淡色或物體的中間色調塗滿本體部位，如此可以看出顏色如何互相作用，一般而言，調暗顏色比調亮來得容易。

3 其次，塗滿整個畫作上的陰影部位，保持陰影的色調一致，從同一光源產生的最亮和最暗的陰影部位，即使投影在不同的顏色上，都應具有相同的彩度。

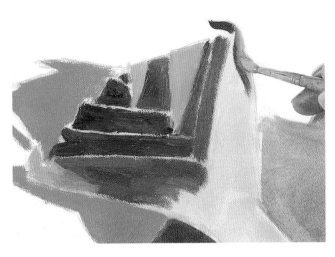

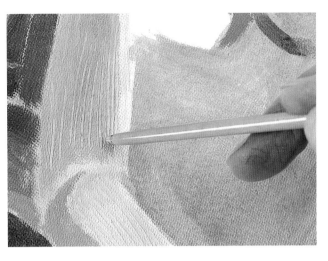

4 現在，開始畫特有的部位，比較每一種新上的顏色或色相之於整體畫作的顏色。從亮到暗混合顏色及改變色調，以此建立物體的顏色和形貌。

5 一旦使用正確的主色，即可添加細節，並完成需要做出紋理質感之處，別在畫作上的任一部份著墨過多。

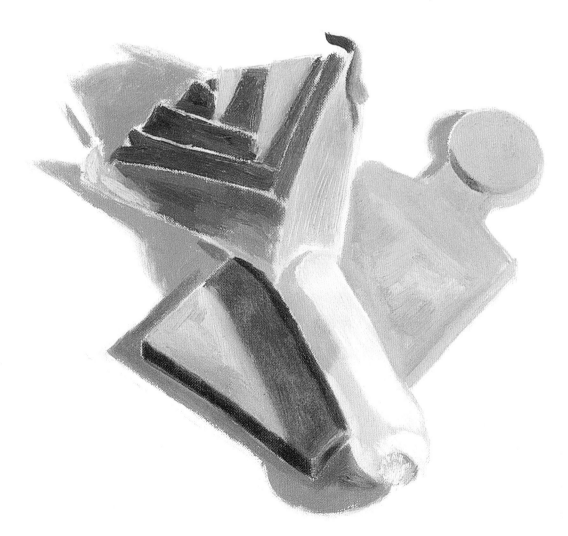

6 最後，畫作完成時，可再次檢視陰影的色調。結果，可能需要再加深陰影來平衡顏色。

我似乎花太多時間畫每一個部位，以致有不協調的結果，如何修正？

要畫一束花卉似乎挺嚇人的，因為有太多細節需要處理，有什麼好方法解決？

選擇了一個複雜的主題——如一束花卉或繁茂的樹葉，必須先決定是否要畫出每片花瓣或葉子，或僅僅簡單詮釋主題即可？若選擇後者不畫出各個細節，仍可畫出既真實又雅緻的花卉。利用顏色和筆觸的技巧來處理顏料、寫意地畫出花朵和葉子的形狀，調和顏色來增加花卉的深度，賦予立體的外形，避免因要正確畫出每片花瓣而使畫作變得瑣碎煩人。

1 用松節油稀釋鋅黃作上色顏料，先粗略畫出花卉的形狀，盡量自由揮灑，避免在細節上著墨。

2 混合鋅黃和鈦白來塗滿花的主體，仍然自由塗畫、不要在意花瓣形狀的細節描繪。

3 利用陰影來創造出花瓣的形狀，用較冷色的永久淡紫、鋅黃和鈦白混合顏料，塗畫花瓣的形體。

4 混合鎘黃和鋅黃畫出花心，在一些花瓣中加上這種較亮的色彩，來界定出一朵朵的花。

5 在花朵邊緣留下一些黃色的素描痕跡，可協助界定花
瓣形狀。

6 接著，使用鋅黃、鈦白和綠色的混合顏料，以不同的
色調畫樹葉，避免仔細地畫出每片葉子。

大師的叮嚀

調和繪畫花卉的顏料需要練習，盡量使用最少的顏色調和，否則會使顏色變得渾濁。避免用黑色或褐色來畫花卉的陰影，只要加些許藍色，要畫黃色的花卉，可使用永久淡紫色或褚黃微微加深顏色。

7 無法完全看清楚的花卉和樹葉，
可用潑濺顏料的方式處理。這幅
畫作鮮少有細節的描繪，但仍可清楚
地辨識出是一束花卉。

要畫一束花卉似乎挺嚇人的，因為有太多細節需要處理，有什麼好方法解決？

D 示範：黃底上的花卉

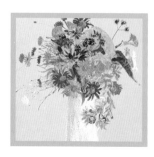

對於初學者，花卉的繪畫可能是極具挑戰性的主題，如果以鮮花為題材，需要在花凋謝前快速完成，不需要在細節上多做著墨，因為花瓣可以用筆觸和顏色色調的變化來表現（見54-55頁）。在有底色的畫布上繪畫花卉，如以下的例子，採用黃色底色相當有利，因為可以藉著顯露出的部分底色，創造出細節、光線、和陰影。

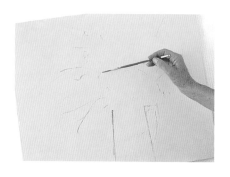

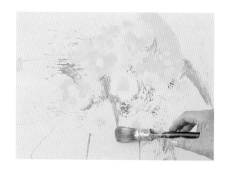

1 用檸檬黃塗敷畫板，如果要馬上作畫，可以使用壓克力顏料，因為它乾燥得很快。薄施顏料使畫板能均勻地上色，如要使用油彩，可混合檸檬黃和蔚藍，用尖頭貂毛筆畫出輪廓。不要把花瓶放在中央位置，如此可以有足夠的空間容納花卉，輪廓盡量簡單，只要粗略地描繪出花朵和葉子的位置。

2 用一塊海綿沾浸深鎘黃顏料，輕拍在隨後要畫的黃色花朵處。

3 混合檸檬黃和蔚藍，用大型圓豬鬃毛筆沾浸顏料後，在隨後要畫葉子的部位，用輕拍及滾動的方式上色。

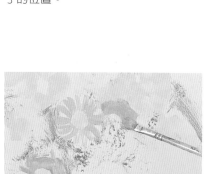

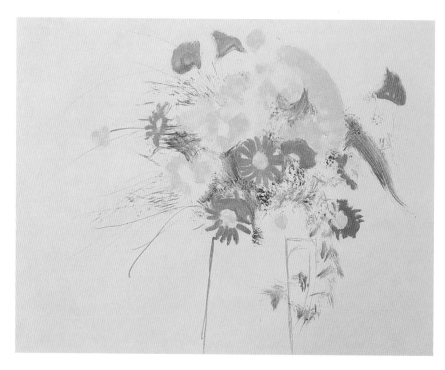

4 現在可以開始畫最強烈的顏色，調和茜草紅和鈦白，小心不要一次加太多這類的強烈色彩，如此才可穩定控制混合顏料的明度。

5 在此階段可以看到主造形已完成，畫面有光和纖弱的質感。

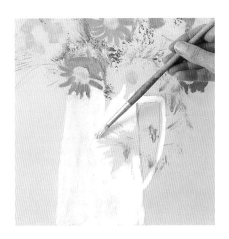

6 用鈦白塗畫花瓶主體，然後加一點點鈷藍塗畫花瓶左面的暗面。

7 使用圓筆沾浸鈦白來塗畫純白花朵，利用厚塗法表現出紋理質感、光線和陰影。

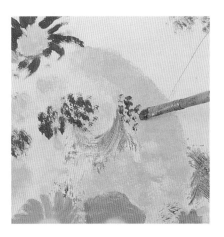

8 混合苯胺紅、永久淡紫和一點鈦白畫深粉紅色花朵，利用榛樹筆的優點，畫出長和短的花瓣。

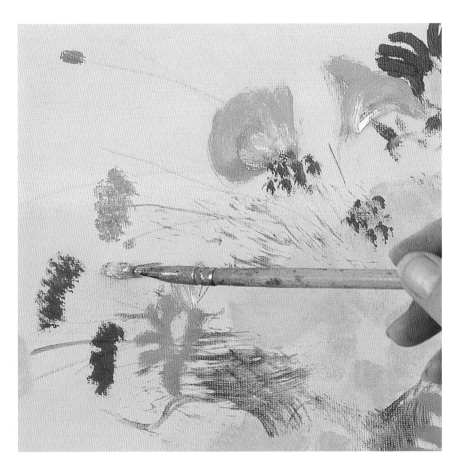

9 混合鈷藍和鈦白用點彩法畫出矢車菊。

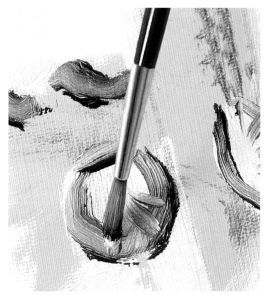

10 用白色顏料將花心輕拍、填滿，然後用永久淡紫以濕融法創造出花心的深度感。

11 接著用鎘黃潑灑在紫色花的中心。

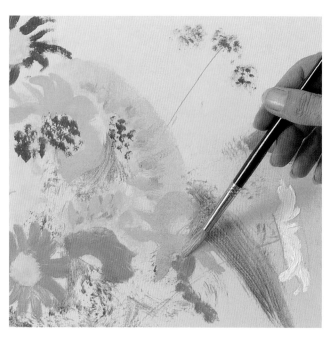

12 用鎘橙強化深黃色花的黃色，使它們能在黃色的背景上突出。

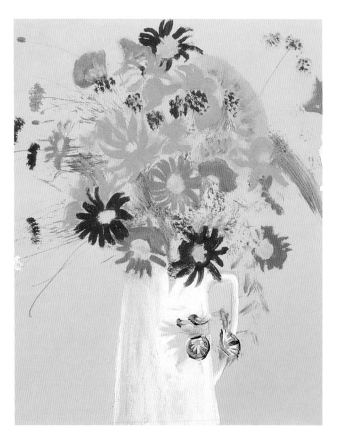

13 無須描繪每片花瓣，仍可以注意到明亮的黃色背景使花瓣顯現出來，即使這些花瓣的形狀尚未完成。

14 使用鎘橙、茜草紅、永久淡紫的混合濃色，畫出最亮的紅色花心部位。

15 混合檸檬黃、鈷藍和少許茜草紅與鈦白，根據光源改變色調來畫葉子。

16 當你繼續塗畫葉子時，保持綠色的中間色，才不至於和花的顏色不協調。

17 雛菊的中心要有紋理質感，用鈷藍、鎘橙、和鈦白調和成褐色來塗敷，再用更暖色的相同混合顏料，以點彩法創造出紋理質感。

18 為了保持畫作的新鮮感，要迅速作畫並一次完成。如圖可見，不需畫出一堆細枝末節，就可以創作出具有視覺衝擊感的作品。

亮光白陶器被我畫得既平板又晦暗，要如何更正？

繪畫亮光白陶瓷有兩項挑戰：畫出物體的真實感，以及創造出亮光白陶瓷的紋理質感。

首先描繪杯子的形狀，從旁邊看，圓柱體的圓形杯口會壓縮成為橢圓形，這種橢圓形不同於卵形所呈現之水平和垂直的對稱，而是後曲線弧度較平，前曲線弧度較圓。

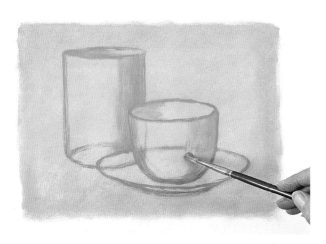

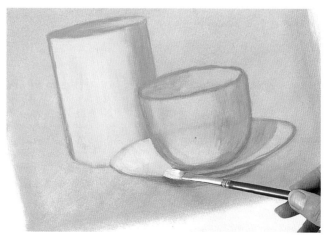

1 混合鈦白、生茶紅、鈷藍塗畫底色，用相同的顏料混成較暗的顏色，描繪寬口杯、杯子、淺碟。要畫出正確的形狀，就要畫出完全的橢圓形，就是寬口杯的底和淺碟的邊，再用同樣的顏色多加點生茶紅畫出陰影（雖然這部份不容易看出）。

2 混合出稍淡但是更暖的顏色，完全塗滿杯身和碟身，塗掉看不到的橢圓部分，上色同時也調和更深的顏色，使物體顯得更堅硬。

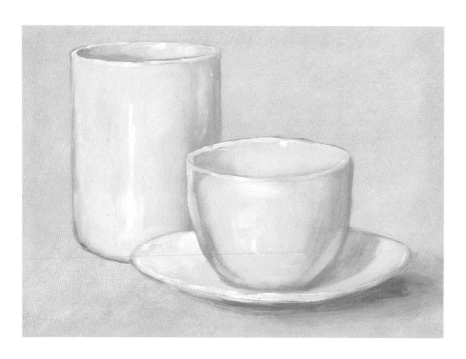

3 最後用純鈦白在最亮處上色，使陶瓷表面栩栩如生，再用稍暗的顏色在周圍反射的陰影部位上色，使其帶有一些光的感覺

畫布摺有何訣竅？

布料通常被視為困難的題材，皺摺越複雜就更難畫得好。從簡單處著手，用單一光源照射出分開的陰影和最亮處。先塗敷基本顏色，然後建立布上的陰影，如此，使摺痕顯現出來。接著畫最亮處，表現出布上的波動皺摺。

1 使用鎘橙和繪畫用媒介劑混合成基本顏料，用圓鬃毛筆描繪基本的輪廓，並等它乾燥。

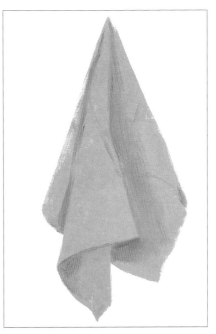

2 描繪布的基本摺痕，並用同樣的顏色畫出陰影，接著用更濃的混合顏料畫出陰影的最暗處，再用筆在較亮部位塗刷薄層顏料，使顏色變亮。

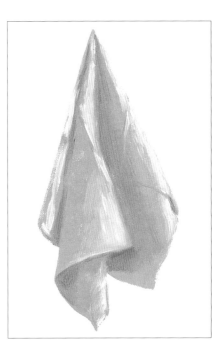

3 混合鈦白和些許的底色，畫出最亮處，如此顯現出布柔和的曲線。

大師的叮嚀

有皺摺的布是靜物畫中常見的素材，用白色布料表現出投影，和選擇有圖案的布來反射回有亮光或白色的物體，可為畫作帶來更有趣的色彩，布的皺摺在構圖上也有引導視線的作用。

如何創作出分佈於布料上的整齊線條或圖案？

倘若素色布料尚且不易描繪，那麼有線條和圖案的布料就更為複雜了。要畫好素色布料（見前頁），素描是關鍵所在。你會發現，先畫皺摺比較簡單，然後再加上圖樣。一塊布料的圖樣隨著皺摺的頂端和凹處，圖樣的線條並非連續的，當目光移開再回視它們，會產生晃動的錯覺；先塗主色並用陰影和最亮處強調出不同的皺摺。

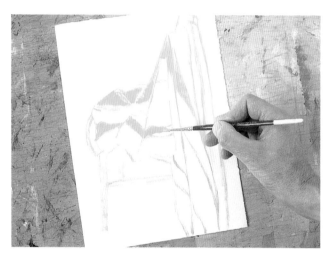

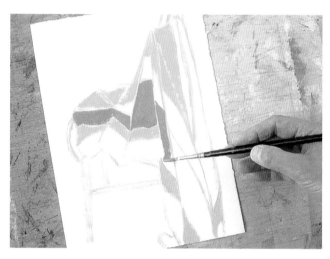

1 首先用布的中間色調和顏料，描繪布的輪廓，布褶下的堅硬形狀要清楚畫出—布褶無法自行表現。先畫出布褶造成的陰影，然後畫線條和圖樣，用同樣的顏料塗滿黃色的線條。

2 塗上第二種主色，即紅紫、鎘紅、鈦白的混合顏料，仔細觀察布，並胸有成竹地重複畫出每一條晃動的線條。

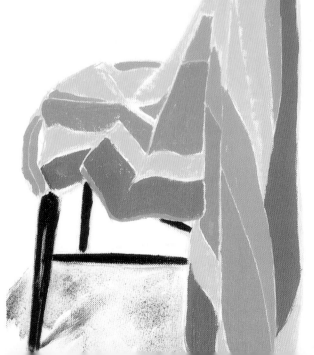

3 畫其餘線條的色彩，完成整塊布料的樣式形狀。先完成綠色線條，然後是紫色，最後是深顏色的椅子。混合鎘紅、象牙黑來畫椅子，並用松節油和繪畫用媒介劑將它稀釋，輕刷出椅子的投影。

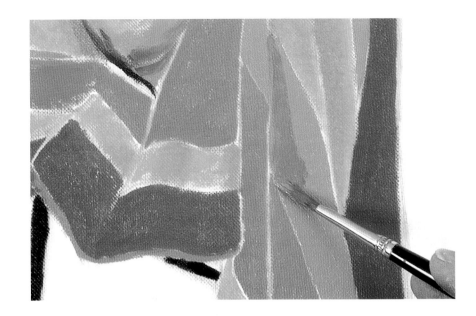

4 研究光和影的部位，用稍暗的原色加在陰影部位來表現出布的皺摺。

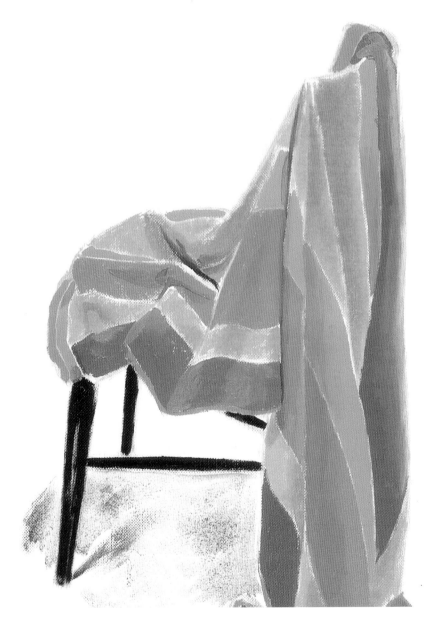

大師的叮嚀

選擇有圖樣或線條的織布作靜物畫的素材，要考慮在構圖中所有素材的顏色、質地、設計間的關係，別讓繁複的織布喧賓奪主、超越了主體，或有掌控整幅畫作之感。尋找特別有趣的織布圖樣，好與主體的顏色及形狀產生共鳴。

5 用鈦白分別和每種顏色混合，沿著每一條皺摺的頂端，在最亮處上色。

如何創作出分佈於布料上的整齊線條或圖案？　**63**

如何畫出光亮的金屬器皿？

首先，光亮的金屬器皿反射出周圍的光和顏色，將會扭曲它們的形狀，並造成難以掌控的歪度，同時，光源─自然或人為─或暖或冷，在反射部位會產生顏色投影；除此，有些金屬表面特別光亮，有些則是因為老舊或使用過久而使表面晦暗無光。

另外，銅器的顏色會使反射物體的顏色變淡，而擦亮的銀器和鐵製品會像鏡子般反射顏色。重點是：畫出你所看到的實況，即便是彎曲不正或看來很怪異的形狀。練習畫出如下所示範的簡單形狀和強烈色彩，從中獲取物體在金屬盆內反射的形狀與顏色變化的感覺。

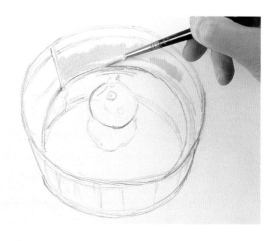

1 用鉛筆描繪出整體的構圖，包括反射顏色部位的主要輪廓，在此，白色鍋的底和邊反射出淡的天花板顏色，混合鈦白和褚黃塗畫這個部位。

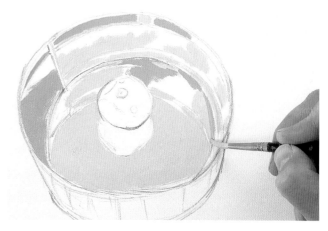

2 這是白色金屬鍋，不像銀器和鐵器帶有黃色，所以反射顏色─灰色，部分來自它本身表面的一種灰色，混合鈦白和象牙黑塗畫這個部份。

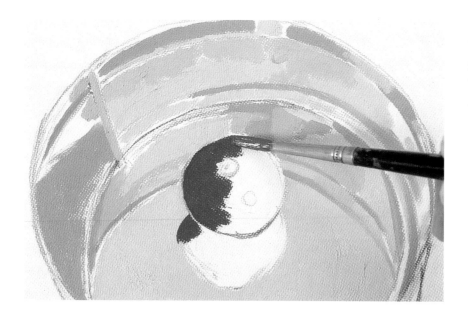

3 鍋子的亮度襯出中間紅色的蕃茄是暗色的，混合鎘紅和永久紅塗畫番茄本體，同時開始用同顏色畫出下面的反射影子，白色金屬鍋是不會反射內在物的顏色。

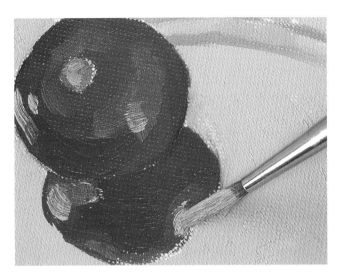
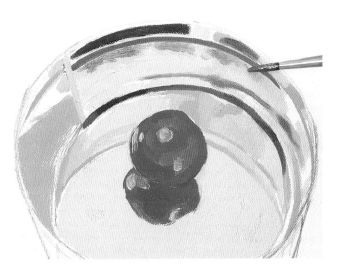

4　使用暗紅畫蕃茄的下側，用鎘紅畫它的反射部位，混
　　合鎘黃、鎘紅和永久紅畫出蕃茄的最亮處，然後輕刷
稀薄的鈦白到濕層的顏料上，稍微將顏色融和，使其不致於
有太脆硬之感。

5　在鍋子邊緣下的蕃茄也有反射側影，用比蕃茄本身
　　更暗的紅色畫反射部位，原因是邊緣的下方處於陰
影中，而暗冷的紅色則是由茜草紅和先前所用的灰色混合
而成。

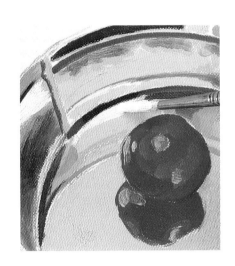

6　在此階段，灰色和奶油色需要明
　　與暗的變化，以模仿鍋子的光
亮；在灰色混合顏色中加入一些象牙
黑，畫出較暗的陰影；在奶油色部位
處，塗畫鈦白使它有更亮的顏色。並
且用直接擠出的白色顏料塗抹在最亮
處，除非陰影部份夠黑，否則最亮處
不會顯出閃閃發亮的樣子。

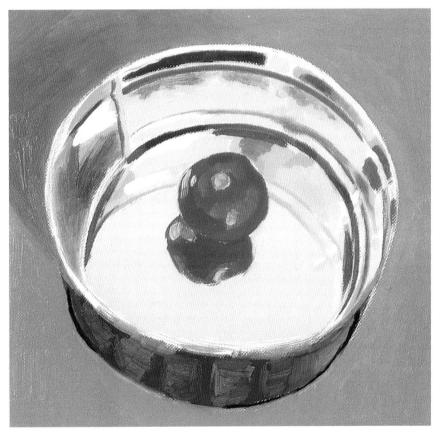

7　用褚色畫桌面上部，然後加入些許群青色，畫出鍋子的投影部位，再用群青
　　畫鍋子的外面，並用褚黃以濕融法完成，這種溫暖的褚色背景襯托出金屬鍋
子發亮與反射的特點。

要掌握玻璃閃耀和反射的特點，有何訣竅？

畫出真實感的玻璃製品特別使人有滿足感，因為一般人都認為玻璃是很難的題材。好比玻璃窗戶反射光線，光線是使玻璃能被看見的要素，任何一種玻璃製品都會反光，使光線折射成形。在玻璃背後的物體都可透過玻璃呈現出來，但會曲折變形，所以，繪畫時要選擇性的畫，有不同程度的光度，也有許多細節，應該集中焦點在最重要的光線和陰影。從描繪玻璃製品的基本外型開始，並塗畫上最暗的色調，最後才在最亮處上色，如此便可完成整體性的畫作。

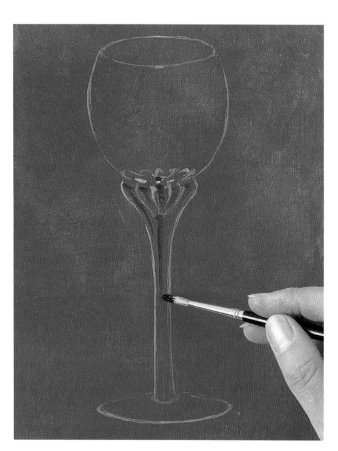

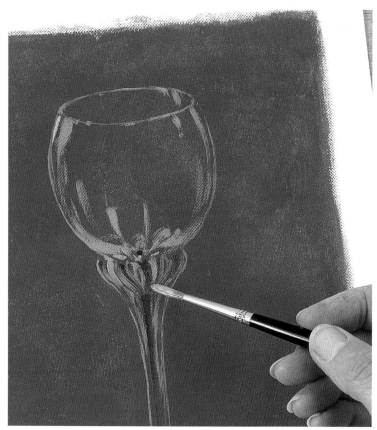

1 玻璃杯後面的濃色背景，可以使得整體的明暗清晰可見。如圖：玻璃杯後是深藍色的紙張，帶出它的最亮處。混合群青和些許的鈦白塗畫背景，再多加些白色到混合顏料，畫出玻璃杯的基本輪廓。描繪輪廓所使用的顏料隨後會用得上，否則會使輪廓顯得不對勁；接著，混合暗藍和永久淡紫，畫玻璃杯柱的中心線。

2 使用淺藍畫出玻璃杯的焦點亮處，先不要塗敷純白色，應該先建立比較暗的色調，再慢慢進入最亮的亮部。

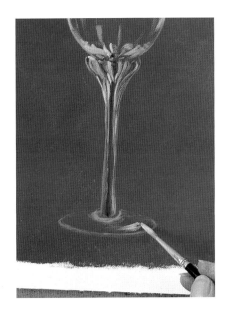

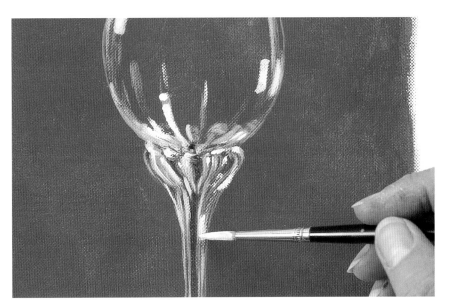

3 杯子上的亮處並非全用同樣的顏色，反射光線會被光源和其它在杯子周圍的顏色所影響。混合鈦白、一些褚黃和淡藍，塗敷在杯柱的較暖亮處與杯子底座。

4 如圖，最亮處是屬較暖的色系，混合鈦黃和鈦白調出亮但卻暖色系的白色，塗敷在這些明亮處。

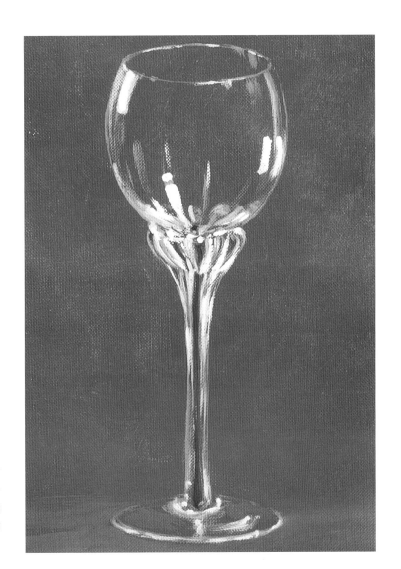

5 雖然光源在前面，而杯子後面可見的反射面，卻比較柔和。杯子邊緣的光是不連續顏色，但是比光照處更亮，使用細緻的尖頭貂毛筆精巧地畫出最亮處，即完成畫作。

要掌握玻璃閃耀和反射的特點，有何竅門？　　**67**

靜物示範：南瓜

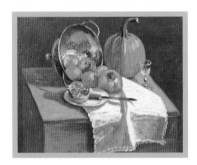

在這幅靜物畫中，一些蔬果和廚房用具的組合安置，創造出活潑有生氣的構圖。金屬鍋子反射出蘋果和南瓜不同的顏色，刀子和白布創造出前景的趣味性。將視線往後帶到畫作的後方，彩色的水果和深色的背景造成了戲劇性的對比。

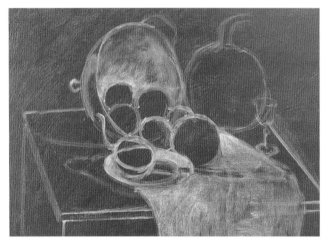

1 這幅畫所用的所有顏料都要加入媒介劑。首先，混合礦物紫和繪畫用媒介劑塗畫出紅紫色的背景布。有的顏色恰好與水果形成令人振奮的對比，等乾燥後描繪出構圖大綱，並用蔚藍和鈦白混合，塗敷在明亮的區域。

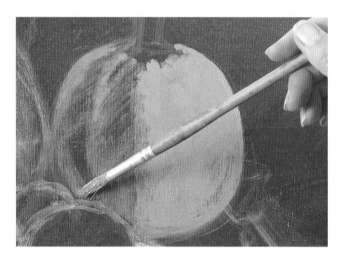

2 及早建立主要顏色，使用鎘橙塗畫南瓜，右邊厚塗，左邊陰影處則薄塗，如此紅紫色底色會透出來，創作出陰影的效果。

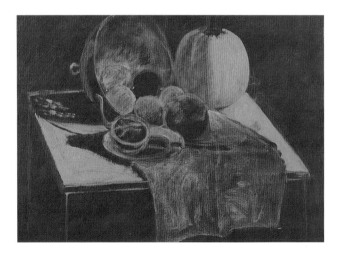

3 使用褚黃塗畫松木盒子和蘋果，接著處理陰影部位，留下紅紫底色部位，以及透過濾鍋小孔的光線投影部份。

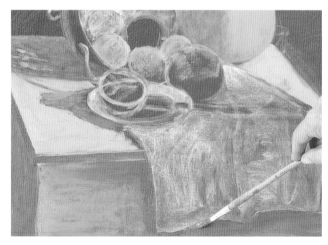

4 使用褚黃和一些暗藍色畫盒子的邊緣，在光照處塗上厚層顏料，在陰影處以拖曳筆觸薄施顏色，在投影處使用同樣的混合顏色。

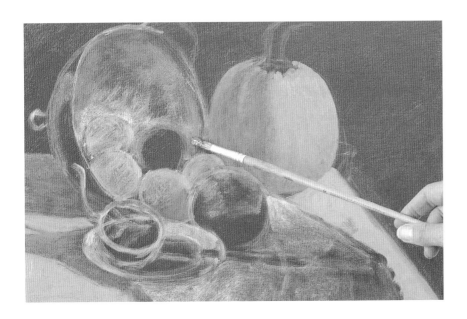

5 濾鍋內面反射出水果的各種顏色，混合褚黃和暗藍，創造出晦暗的的第三色：綠色，將之塗敷在反射的幽暗陰影處。

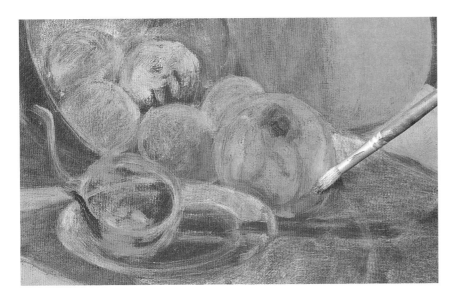

6 混合檸檬黃和暗藍塗畫蘋果，然後使用檸檬黃、洋紅和鈦白混合塗畫石榴，使用同樣的顏色畫出切半部位的點狀，加上些許的純洋紅色，以濕融法使形狀顯現出來。

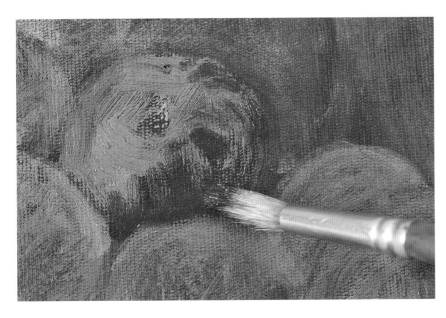

7 以圓形曲線的筆觸畫出立體感（如蘋果），然後加上些許洋紅，畫出陰影部位的深度。

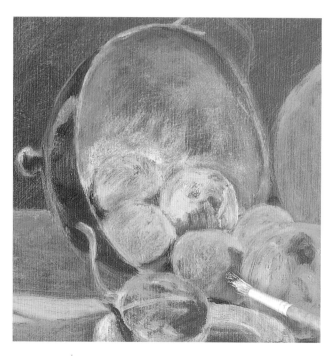

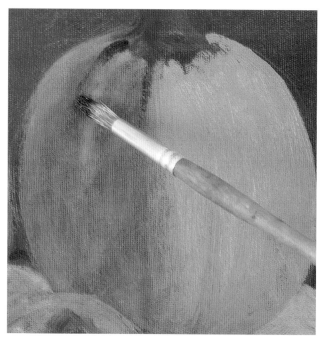

8 使用濕融法塗敷永久淡紫到綠色的蘋果上，創造出陰影，同樣使用永久淡紫塗畫濾鍋背面的陰影。

9 使用永久淡紫在南瓜上畫上一些陰影，永久淡紫會融入鍋橙色成為暗綠色。

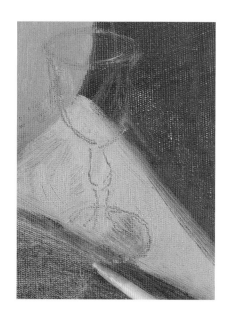

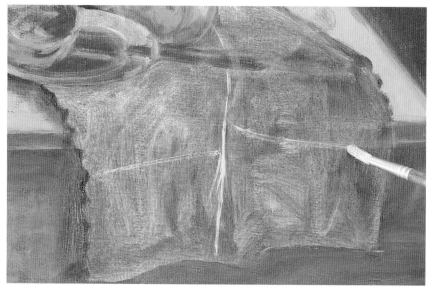

10 由於玻璃杯的輪廓被顏料蓋住，所以需要用畫筆的筆端刮出粗略的輪廓。

11 混合褚黃和白色，畫出布的皺摺。順著這些線條塗敷顏料在布的光照處和垂墜於箱子下方的陰影處。

12 混合暗藍、褚黃、和白色塗畫盤子上的陰影，用些許的鎘黃混合鈦白畫出布上的光照面。用拖曳方式塗敷少量的顏色在你想要紫羅蘭色秀出的部位，以此作出一些陰影，而且留下混合綠的部份，顯出陰影所在。

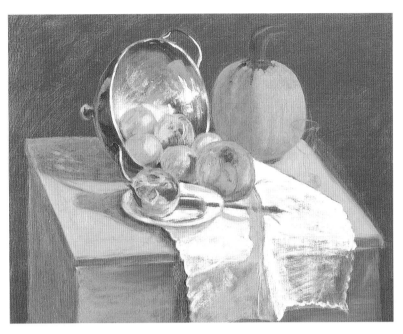

13 使用暖色系白色表現出濾鍋上的亮光；盤子和布上的光線；以及切半石榴上的最亮處，不要用塗滿區域方式或連續線條來畫最亮處，建議用斷斷續續的線條來表現反射部位。

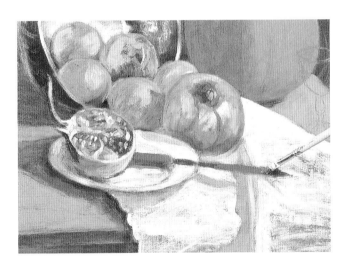

14 混合鎘橙色、永久淡紫色、和鈦白色塗畫刀子，改變色調來獲取刀把柄及刀身上的陰影和亮光，給予刀子三度空間的堅硬感。

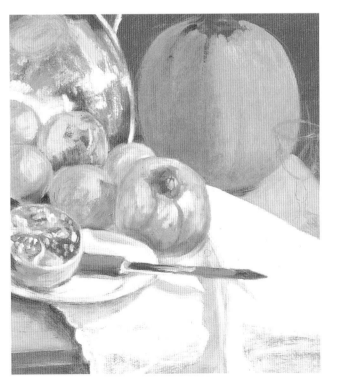

15 混合鈦白和和鎘黃在布上畫更多最亮處，以此強調出布的皺摺，進而更凸顯出刀子的堅硬感。

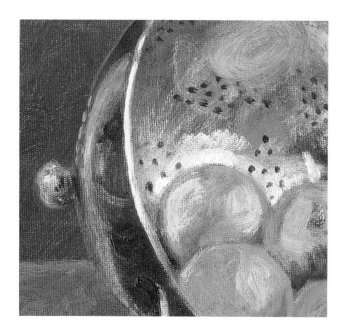

16 使用尖頭貂毛筆沾上永久淡紫，點出濾鍋上的小洞，你會發現由於濾鍋的表面是彎曲的，所以點畫出小孔並非易事，要小心操作，但不一定非得把它們畫得非常精準，因為現有的濾鍋形貌即已足夠，當點畫步驟完成，濾鍋也畫好了。

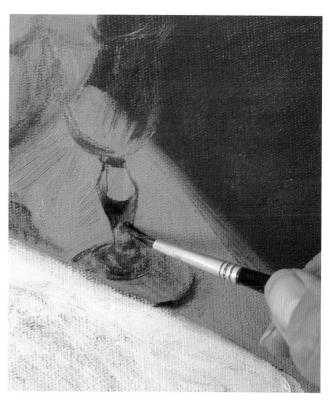

17 隨著刮除顏料露出的玻璃杯，用永久淡紫及透明金褚混合的顏料，畫玻璃杯暗色的部位。

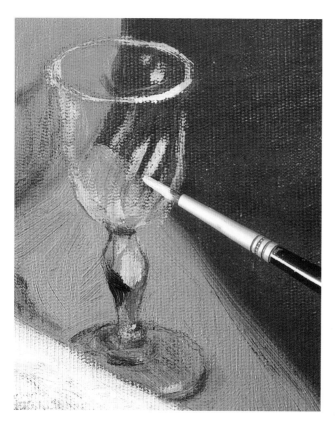

18 加上些許鈦白到圖17的混合顏料中，畫出比較暗的最亮處。

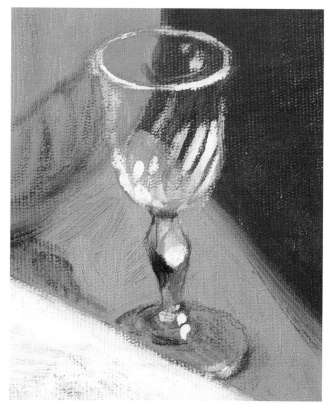

19 混合褚黃和鈦白畫出玻璃杯光照面比較暖的最亮處。

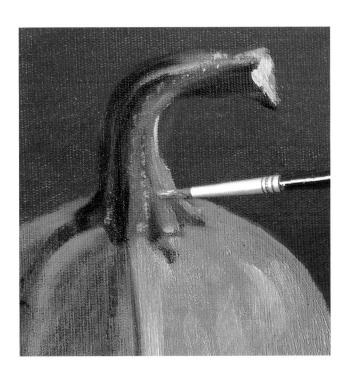

20 使用暗藍和褚黃畫出南瓜莖上的陰影部位，將此混合顏料加上鎘橙及鈦白畫出光照面，使用礦物紫和鈦白畫出比較亮的最亮處。

21 完成的畫作是一幅生動活潑又不失平衡的構圖。有部分原因是因為採用了橙色、褚黃、紅紫羅蘭作對比色的應用。除此之外，以彎曲及橢圓形物體的不同選擇，增加刀側利刃的筆直感。

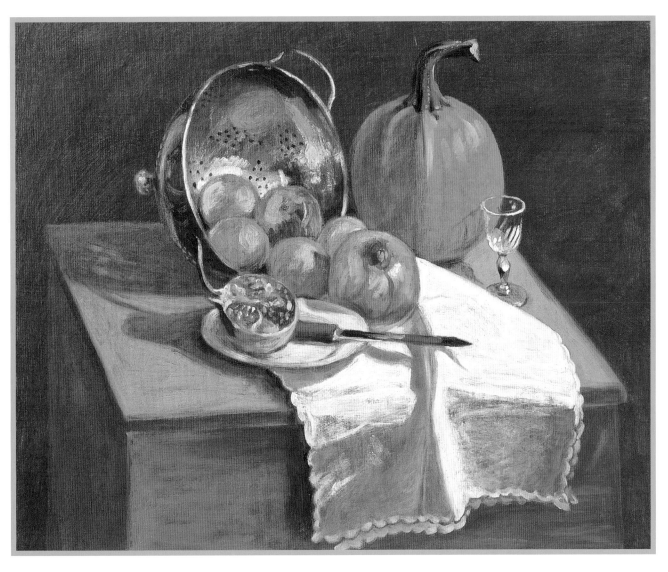

4

風景與城鎮
的畫法

繪畫任何主題的訣竅就是小心謹慎地觀察，特別是風景畫與城鎮畫，不管取材來自真實生活或是照片。許多業餘畫家多半根據照片來繪畫，這是一個引導到戶外繪畫的有效辦法，但是不應該完全取代。如果只根據照片繪畫，你的風景畫和城鎮畫作品將會無法發展出真實感。只有接受光線和天氣狀況改變的挑戰，才能夠「讓我們走出去」，並發展出畫筆帶出的自然風格，這就是真正的冒險結果。

如果你對戶外繪畫有所畏懼，在前往鄉村或是街道作畫之前，不妨先從花園開始。花園可提供熟悉的空間供你繪畫，也是大空間的風景畫和複雜的城鎮畫的有效起步。

如何從多不勝數的可能性中發現一個吸引人的構圖，的確是個問題。18世紀的中產階級，走入鄉村在自然界中找尋完美構圖，這種模式在當時蔚為風潮。這些人會登上小丘或爬上山嶺，透過取景器觀察風景。取景器可以從周圍的風景中隔離出美麗如畫和壯麗宏偉的構圖，其作用正如現今使用的照相機一樣。

繪畫與形狀、顏色、線條的構造大有關係，要創造出具完美平衡感的風景畫可說是一種挑戰。畫作中的前景、中景與後景之間的平衡非常重要。使用大氣透視法；增加較多細節到前景；建立中景的有趣事物和焦點，都是獲取平衡的方法。

對於風景畫和城鎮畫兩者而言，創造出畫作中的深度，是極重要的部份。若就三點透視法來看，建築物又格外具有挑戰性。無論如何，遵照透視畫法（見25頁）的原則，將有助於你發展出有堅固架構的建築物，使其在畫作中顯得恰如其分。使用這個章節的技巧，以及前述章節對於顏色與構圖所知的應用；走向戶外，動手畫出風景畫和城鎮畫，你將感到心滿意足。

如何清楚地界定出前景、中景、後景？

後退的山丘輪廓，重疊的元素，在光線或陰影中的強烈對比，這三種在畫作中明顯的空間分法，會自動界定出前景、中景與後景。但是有些風景如海景、大草原和沙漠，因為過於平坦，以致於依照此法仍難以界定出三者。

使用比較大的畫筆、以粗曠的筆觸將物體向前帶，畫出前景。在中距離使用比較小的畫筆筆觸，使每一筆觸融入平滑的平面中。特別小心在前景的物體與較遠物體的比例：用單一筆觸在近距離可以畫出一片葉子，而在遠距離可能就可以畫出整個小山丘。前景要有多細節的描繪，而後景的細節盡量減到最少，如此可以有後退的遠距離感。切記：暖色帶有前進感，冷色會有後退感，因此前景要使用暖色的色調。

1 開始時混合褚黃、鈦白、塗畫地面，然後用生褚畫出粗略的風景大綱。當乾燥後，再用鈦白和茜草紅混合畫出天空。

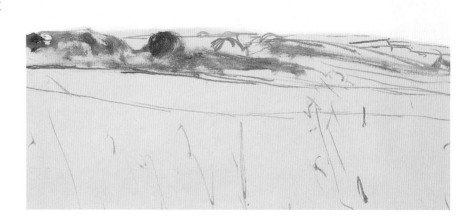

2 使用較深的混色：鈦白和茜草紅，畫出地平線上的天空。茜草紅的亮光可營造出日落沒入山後的意象，用藍靛混合鈦白以及茜草紅畫整座山丘。

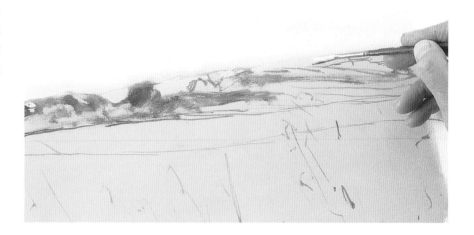

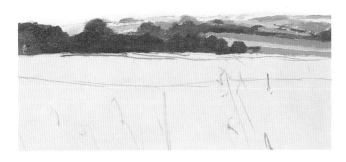 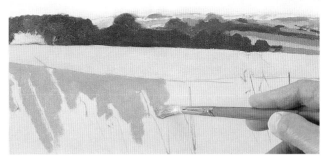

3 使用先前的混合顏料作為底色畫山丘的部份，加一點中間綠和藍靛，好讓藍色的山丘看起來更顯遙遠。混合生褚、綠色和鈷藍畫出中間位置的樹木。這種比較暖、比較暗的色調，造成樹木前移至中間距離位置的效果。

4 混合褚黃、鈦白和少許藍靛畫出中間距離的原野。使用較高比例的褚黃調出更暖的顏色，畫出前景的原野。混合褚黃、生褚和鈦白小心畫出在穀類旁邊最接近前景的部份。

5 混合淡色的鈦白和藍靛，畫前景小麥的最亮處。然後混合褚黃和生褚畫出陰影細部。這些細膩的陰影在視覺上會使畫作中的小麥被帶向前。

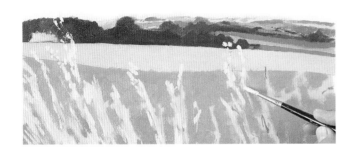

6 為了畫出高大、參差的大麥，在大麥之間描繪負空間。然後分別畫出每一根稻穗，使它們能夠從景物中突顯出來。如此就創造了一個較低的視野，並加強了距離感。

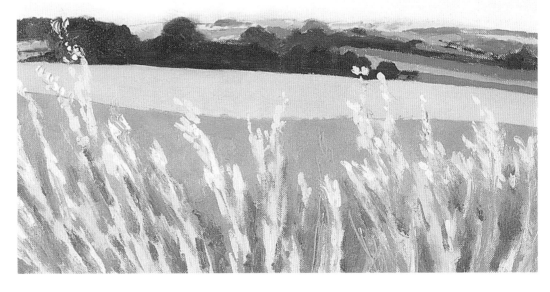

什麼是大氣透視法？

當你站在展開向遠方的風景畫之前，你將發現：越接近你的顏色越強烈，而光線和陰影也會比在遠處顯得更清楚，這就是大氣透視法的效果。當光線通過大氣中水氣和灰塵微粒，霧氣會吸收光譜中自山丘反射而來的溫暖光線，所以只有比較冷、比較藍色的光線可以看得出來。因此遠距離的顏色就會比較偏藍，彼此之間的色調也會比較接近、也比較淡。至於迷霧的大氣，則會形成更誇張、更強烈的效果。

使用大氣透視法的效果，在畫作中能夠使你創造出深度及距離感的風景畫。一般而言，要畫出遠距離的物體，就要添加更多的藍色和白色到混合顏料中。如果在遠距離需使用更暖的顏色，譬如：有石南植物覆蓋的山丘，或是有耕耘的田野，可將所需顏色與在前景的暖色相較，混合一些更冷的顏色，如此仍可使後景往後退，不致於有向前躍進的感覺。

1 畫中一片遠近橫陳的山丘，顯示出：可使用更淡和更冷的顏色來塗畫更遠的山，做出空間感。**前景**：使用更多的褚黃塗畫出溫暖的色系。**中景**：減少褚黃的量增加更多暗藍及鈦白。**後景**：幾乎沒有使用褚黃，只有一點暗藍和鈦白。雖然這些山丘有如剪影般地簡單，調整顏色來畫每座山，即可表現出距離感。

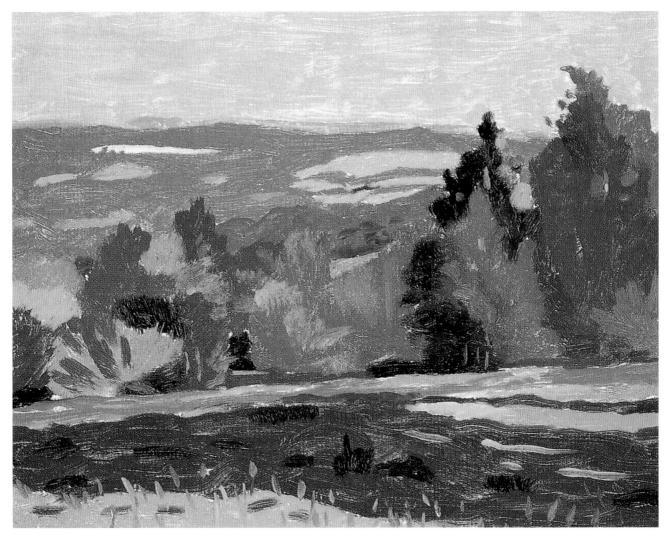

上圖：在這幅羅莎琳卡斯伯(Rosalind Cathbert)的畫作中，大氣透視法的效果十分明顯。後退的山丘顏色比較冷、比較藍，賦予了畫作距離感。

下圖：在這幅哲勒米卡爾頓(Jeremy Galton)的畫作中，與遠距離冷色的山丘比較，使用暖色系塗畫前景帶來前進之感。

如何畫出具有真實感的雲朵？

雲有不同的形狀、色彩和尺寸。如同任何題材，觀察是關鍵所在，你想畫的雲朵形狀將決定使用的方法。卷雲可以在濕的顏料上點畫出來，而大塊的積雲就需要用比較粗、比較有紋理質感的畫筆呈現。雲朵的顏色會隨天氣和時間而改變。例如雨天、傍晚和晚上就用較暗的色調，而晴天、早上、中午則使用較淡的色調。

首先混合蔚藍和鈦白畫出天空。當顏料仍濕的時候，沾上白色的顏料，在畫紙上用轉圓圈的方式，模仿雲的圖案畫出卷雲。讓兩種顏色融合在一起，創造出一種柔軟、失焦的效果。

畫出大塊的積雲就需要採用不同的方式。首先使用藍色和白色的混色，塗畫天空的負面空間，保留不上顏色的粗獷形狀。使用鈦白塗滿雲朵部份，並將雲邊融入藍色天空。使用混合的暗藍、鈦白和鎘橙塗畫一些陰影到雲的底層。

描繪層雲後，所顯現的天空比例就減少許多。首先，混合群青藍和鈦白，畫藍色天空的負空間。然後用鈦白畫出一般的雲朵形狀。混合鈦白、褚黃和少許茜草紅，粗融入陰影顏色。全部都用水平筆觸畫出，顯現風起雲湧之感。

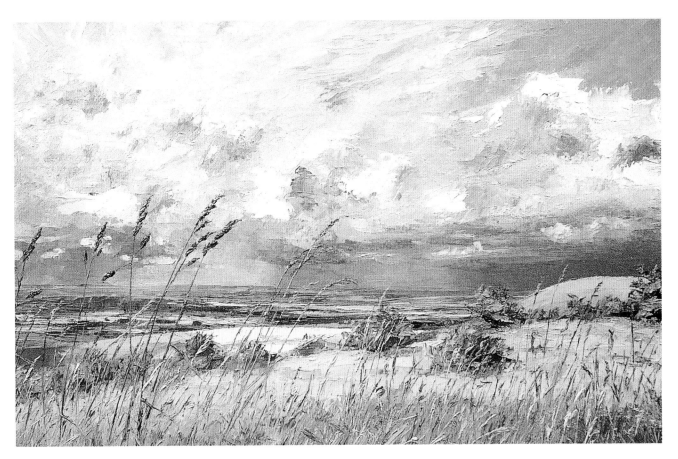

上圖：這幅布來恩·班尼特（Brian Bennett）的畫作，以油畫刀畫出粗厚的雲層，呈現暴風雨的效果。水平線上的帶狀光線與陰影，營造出暴風雨剛結束的感覺。

下圖：這幅亞瑟·麥德生（Arthur Maderson）的畫作，可看到不尋常的效果：就大氣透視法而言，最近距離的雲朵所使用的色彩，反而比遠距離的雲更偏向冷色調。

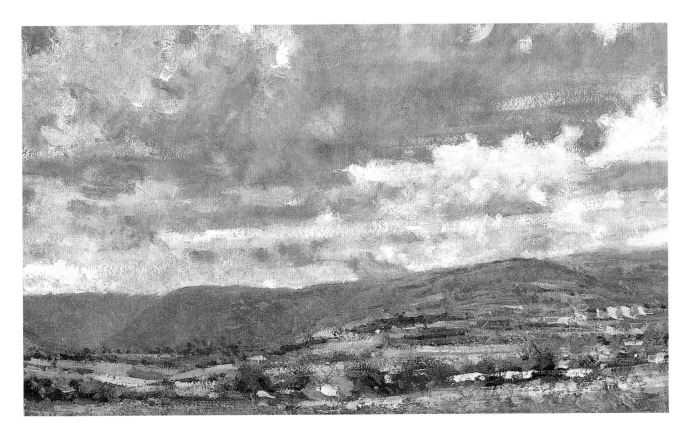

如何藉由樹木和葉叢，創造出具有距離感的畫作？

詳細或少部份細節的描繪，是畫樹叢的祕訣，也會使樹產生遠近不一的距離感。靠近自己的樹木，盡量畫出最多的細節，至於遠方的樹，僅須畫出概略的形狀和顏色即可。若要製造出距離感，對於遠景和中長距離的樹和葉叢，就要畫得比前景中更小。

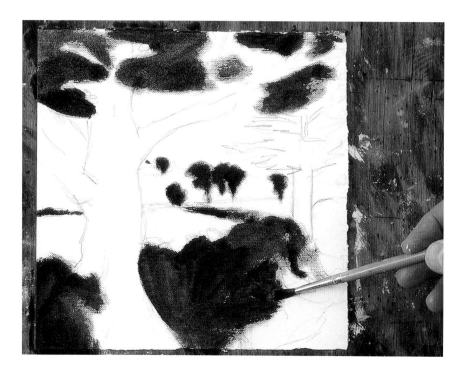

1 首先，用鉛筆草畫出構圖。注意，靠近你的樹只要畫出部分看得到的地方，因為近距離的關係，物體體積就更大，至於遠離你的樹，在比例上要縮小尺寸。混合霍克綠和焦褐塗滿樹的部位（遠距離的樹，也用同樣的顏色塗畫）。

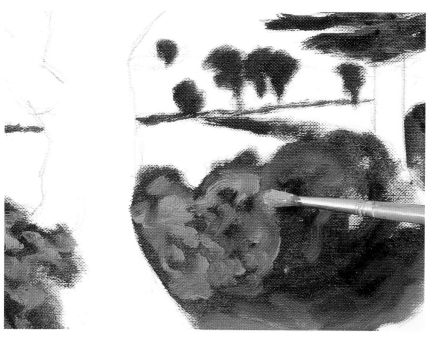

2 添加更多的細節在前景中的葉叢，使用的是鋅黃、霍克綠和焦褐。使用這種淺綠色在較遠的葉叢上微微的刷上幾筆。這樣子會賦予葉叢後退感。

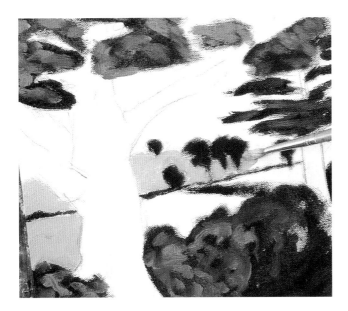

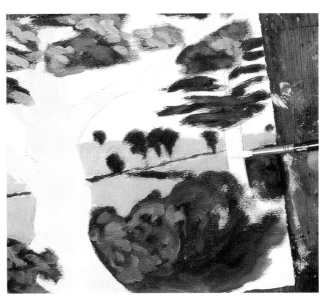

3 使用相同的淡綠色來塗畫前景兩棵樹的樹葉。第二棵樹的樹葉因為比較遠，所以畫出比較少的細節。加上一些鋅黃到淡綠色的混色中來描繪原野。第一種顏色與再調和的顏色，會將畫作中所有不同的區域結合在一起。

4 混合紅紫羅蘭、半透明的金褚以及鈦白，平順地塗抹出樹幹的底色。雖然在此畫作中調和的顏色頗為受限，然而仍讓人有很強烈的距離感，這是由於在畫作平面上，物體退後時畫出縮小尺寸所致。

5 混合焦褚、半透明金褚、紅紫羅蘭，使用鬃毛筆鬆散地畫樹幹。用筆柄末端刮出樹幹的紋路，顯露出淺色的底色。這樣的細節處理會使大樹在畫作中具有向前的視覺效果。

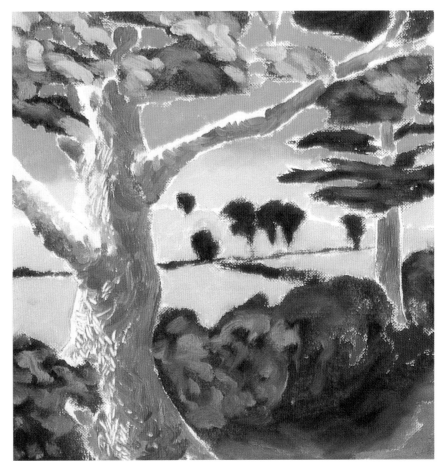

6 在畫作平面中，對於較遠的樹和樹叢減少細節描繪，就可產生比較遠的距離感。

如何創造出迷霧中的風景畫？

在整幅風景畫中，霧氣所投影出柔和的焦點，使肉眼得以辨識出在最近距離的物體形狀；在中距離，物體則呈現比較模糊的影像；距離再遠一點的話，色調的對比就消失了，每一種物體在霧中只看到灰色的輪廓。要創造出這種朦朧的效果，可將畫作中所要使用的所有顏色都混合在一起。

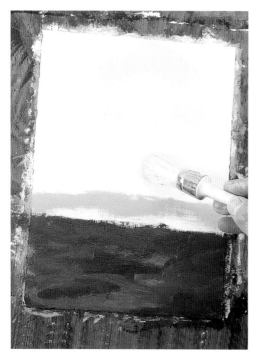

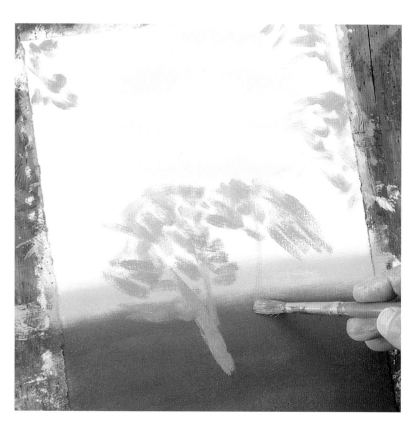

1 首先，使用中間色塗畫一層色層，接著使用鈦白和一些永久淡紫畫天空。混合青花綠和鈦白，塗畫出下面的帶狀中景。最後，使用永久淡紫和一些白色，塗畫出前景的部位。在此階段，顏色看起來相當粗略，但是當你一旦混入比較淡的顏色就會改變。接著用圓裝潢筆和檸檬黃畫出太陽，輕柔地融入天空的淡紫色中。

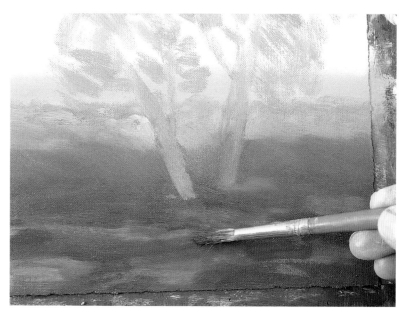

2 仍然使用裝潢筆，混合三條帶狀的顏色，使它們看起來有些模糊。然後使用圓鬃毛筆，混和白色和永久淡紫來畫出這幅畫作的焦點：樹。

3 混和鎘橙和茜草紅，使用寬粗的刷掃筆觸畫出落葉。

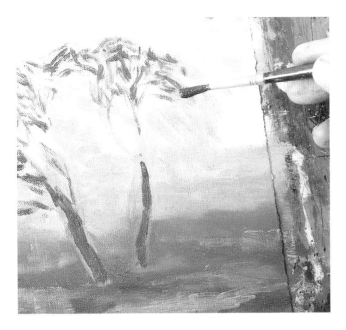

4 接著，使用青花綠、永久淡紫和鈦白的混合暗色調顏色，用中型圓貂毛筆畫出樹細緻的細節部位。在後面淡顏色的太陽襯托下，這個顏色呈現出極暗的色調。

5 在柔和的焦點處，混合鈦白和紫色塗刷在仍濕的色層上，在地面增加袋狀霧氣的描繪，使霧看起來有不知不覺逐漸往前的效果。

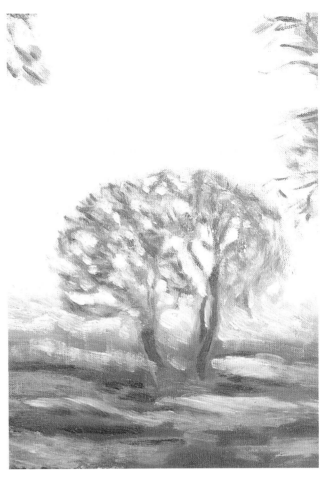

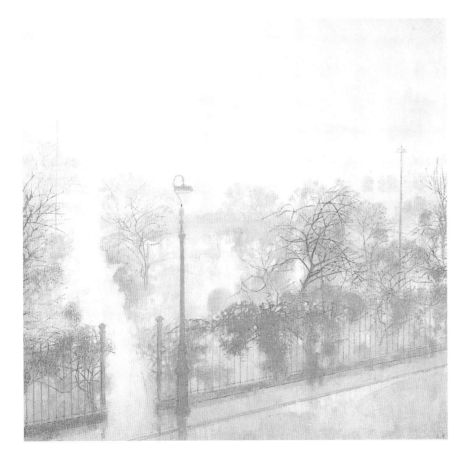

左圖：這幅德瑞克麥諾特（Derek Nynott）的畫作中，在柔和漸淡的藍色和黃色色層上，塗敷細緻如書法般的線條，創作出光線透出迷霧以及照亮前景的感覺。

如何創造出迷霧中的風景畫？　**85**

在戶外作畫的樂趣是許多人提起畫筆來作畫的原因。首次到戶外作畫，有許多可選擇作為主題的景物，你可能感到相當困擾、不知所措、甚至畏縮。理想的做法會是：先在室內練習素描和繪畫技巧，學習近距離的觀察，創造出有趣的靜物安排和構圖。其次嘗試在花園裏或在街坊鄰居間作畫，你可以選擇比較小的角落開始，當你更有信心的時候，即可慢慢增加畫作的複雜感。

戶外作畫所需的配備

- 鐵管製或木製的輕型畫架
- 輕的摺疊椅子或凳子
- 輕的帆布袋子或背囊
- 一些小型易攜帶的管裝顏料，顏色包括：鈦白、檸檬黃、鎘黃、褚黃、鎘紅、茜草紅、群青、蔚藍、青綠、霍克綠、焦褚、生褚。你可以從這些顏色混合出大部分所需的顏色；也可以根據自己的需要增加或減少這些顏色。
- 一些小的畫板或油畫素描簿（從你的畫架上開始嘗試）
- 小的調色盤
- 油盅
- 小瓶的純松節油
- 小瓶的石油酒精
- 繪畫用媒介劑
- 一塊棉布
- 一些鬃毛筆
- 考慮攜帶濕顏料的方法，有些淺的木板盒子頗為實用。不管你使用什麼，盡量攜帶輕便而且足夠和他種配備一起攜帶的小型箱。
- 將需要的全部工具放在背包裏，以便可以空出手來攜帶畫架和凳子。有些畫家作畫不需畫架，反而覺得在大腿上作畫很方便。

或許對你而言，這並不是一份完美的名單，但是它能提供給你一個好的開始。經過一些實戰經驗之後，你將發現哪些是你不需要的或需要添加的配備。

1 等畫架安置妥當，就用取景器來截取周圍有趣的畫面。你可以將取景器調整成一個長方形、肖像型、或者是全景型的版式。

2 從容地選擇一幅有趣的構圖。確定不僅具有視覺趣味，同時也要在色調和顏色上有平衡的感覺。

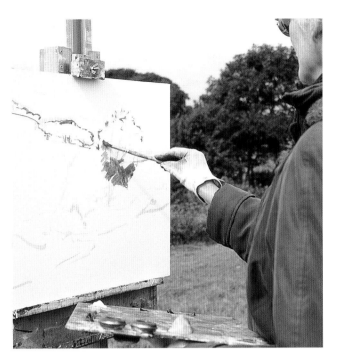

3 使用大型圓鬃毛筆和檸檬黃草畫出構圖。檸檬黃很容易融入接著要上的色層，並會給予畫作有旭日陽光之感。使用一些松節油來稀釋顏料，然後加一些繪畫用媒介劑使乾燥的過程能夠加快。（所有的顏色都要加入繪畫用媒介劑）。

4 一旦你已經完成構圖，使用暗藍塗畫這幅風景畫中最強眼的線條。然後用同樣的顏色塗滿暗的部位。

5 加上一點暗紅、暗藍、褚黃到檸檬黃中混合。用松節油稀釋顏料並且加上繪畫用媒介劑。用大型扁平鬃毛筆刷掃出寬大、流動的筆痕。

6 在此階段你已經完成光線和陰影的主要部位，打好堅固的根基來繼續作畫。

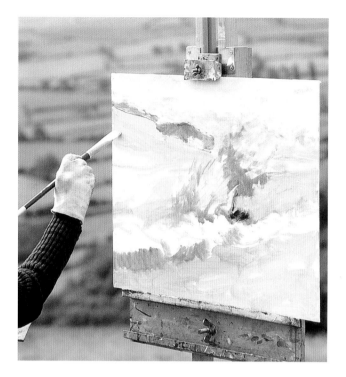

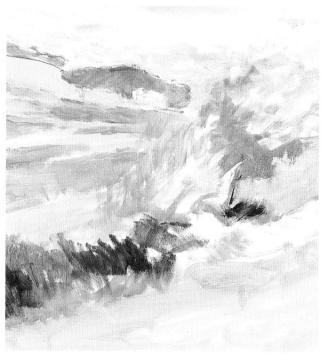

7 迅速作畫,使用稀釋的暗藍和暗紅塗畫天空。

8 儘早畫好天空,使你可以在上面畫上草叢。在細節的周圍做大面積的上色,雖然不是不可能的事,但仍有相當的難度。

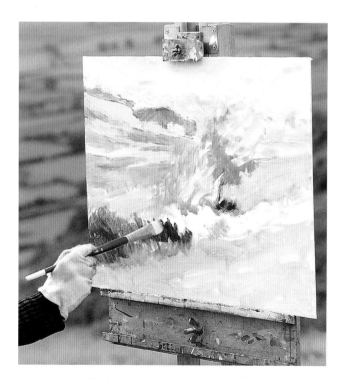

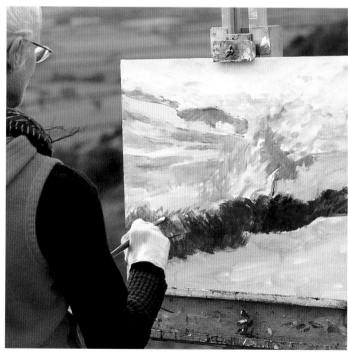

9 接著混合霍克綠和青綠,在中間距離用比較淡的顏色;前景則用比較深的顏色。添加增厚劑,使用大團的顏料來塗畫出明顯的刷痕。

10 運用短而活潑的筆觸畫前景暗色調的綠色草叢,捕捉草叢的細節和紋理質感,快速地作畫,以保持活潑生動的筆觸。

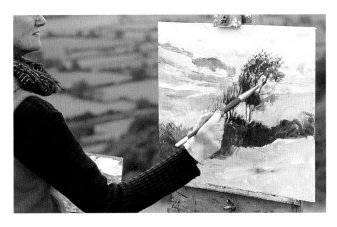

11 混合暗藍和一些茜草紅加深樹叢的顏色。

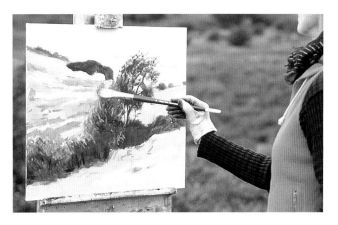

12 混合褚黃、一些青綠、深鎘紅和鈦白調和出暖褐色，畫出小的灌木和羊齒。

13 在中距離的山丘用筆輕彈，畫出低矮的樹叢。

14 使用暗藍畫出在遠處的大片樹幹。

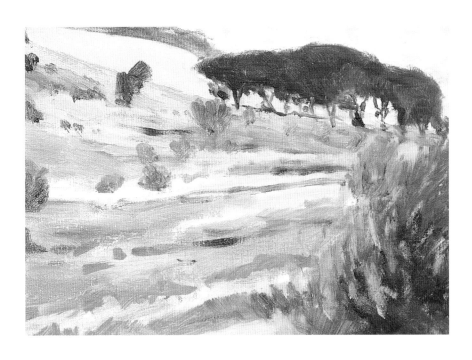

15 調一些暗藍、茜草紅和鈦白，調出淡紫色。用此顏色來塗滿遠處的牆，並在主要的樹木上加添細節的描繪。

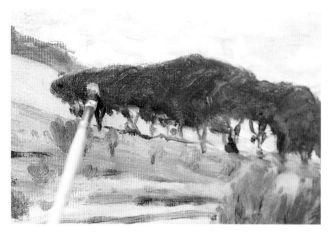

16 混合深鎘黃和白色，在中距離的樹叢上塗畫亮色。

17 前景和中景幾乎完成，但仍有些細節尚待處理。

18 添加一些褚黃調和出暖的白色，使用圓筆的筆尖畫出乾燥的草地。在最接近的前景中，用斷續的水平筆觸添加顏色。

19 使用筆刀邊緣添加更多乾燥的草地，調入增厚劑以便建立有質感的畫面。

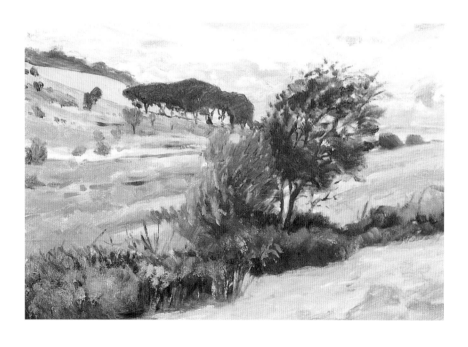

20 退後一步，再看看作品，雖然已經近於完成，你可能還會想再添加一些細緻的筆觸。

21 最近距離的樹需要更多的顏色。將畫筆沾浸蔚藍，以短而輕的筆觸點入暗藍的葉叢，使之與旁邊的紅色灌木產生更強的對比。

22 仔細端詳畫作，決定是否有太明顯的顏色需要彼此融合，然後使用清潔的筆刷來融合顏色。

23 薄施鎘黃來表現花卉的樣貌。

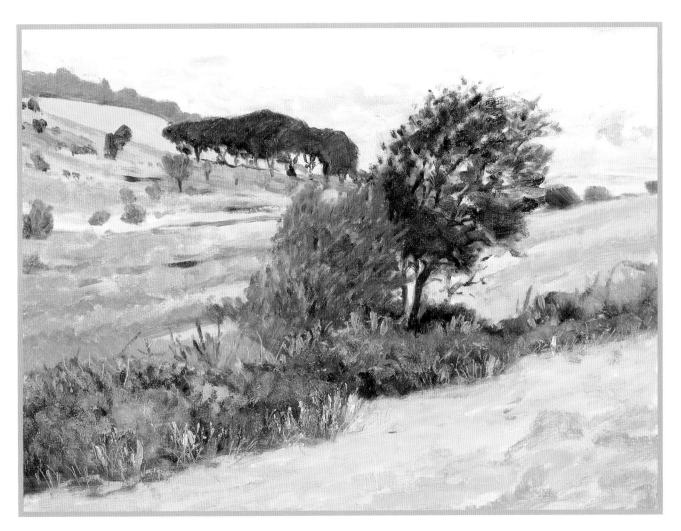

24 當你在戶外繪畫，光線在一日中有時會有相當快速和戲劇性的變化。所以在一開始就採用單色，快速地草畫出底稿，如此將有助於加速完成最後的畫作。

我畫的窗戶，看來就像個黑洞或像消失在牆壁裏似的。要如何畫出栩栩如生的窗戶？

畫窗戶，對於有興趣於建築題材的畫家而言，是一項特別的挑戰。窗戶可以反射天空或者附近的物體；窗戶可能是凸出來或凹進去的；也可能有石塊、木板、金屬物的裝飾，如遮陽物；也可能可以讓你看到屋裏的窗簾和房間。窗戶對於建築物而言，最重要的是氣氛的感覺。窗戶的繪畫可以使欣賞者相信：一座建築物究竟是一處安全溫暖的地方，或者是一幢被拋棄、被遺忘的建築物。

務要表達出每一扇窗戶彼此間的關係，以及窗與整棟建築物合為一體的感覺。找尋投影陰影來賦予堅固的印象，並且小心觀察玻璃的反射，以便描繪出光源及其餘景物的狀況。

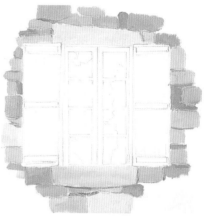

1 用鉛筆草畫出窗戶形狀，然後塗滿主要的周圍顏色。

2 選擇窗戶邊的一些磚塊或石塊畫出細節部位，使用金褚和鈦白，畫出這些窗邊的大石塊，然後用相同顏色較暗的色調，畫出灰泥的部分。這些將是你畫出窗戶框和百葉窗的底色。

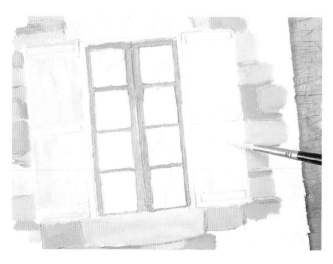

3 用金褚畫出窗框底色。然後塗滿窗板的顏色，用以襯托窗戶。

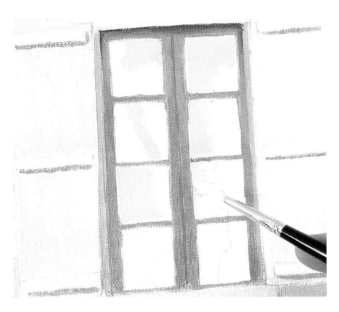

4 使用焦褚、象牙黑畫窗框的陰影，使木頭具有三度空間的立體感。在玻璃片上使用鈷藍和鈦白塗畫在反射比較亮的部位。

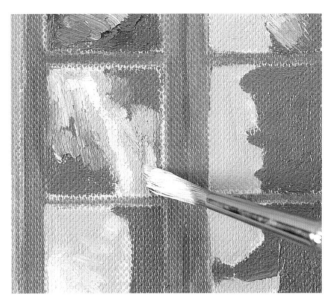

5 使用群青、象牙黑和鈦白塗畫反射在玻璃上暗的部位。然後使用鈦白混融入別的顏色畫出最亮的部位。

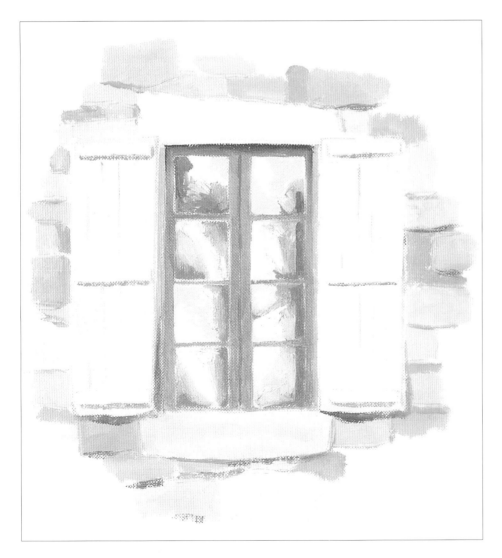

6 使用焦褚和象牙黑畫出磚塊部位的陰影，界定出磚塊的形狀和深度。最後的幾筆，畫出窗板投影在牆上的陰影。最後完成的反射部位，顯示出抽象的圖案，是由經常投影在玻璃上的光所形成的。

我畫的窗戶，看來就像個黑洞或像消失在牆壁裏似的。要如何畫出栩栩如生的窗戶？　**93**

風景示範：法國教堂

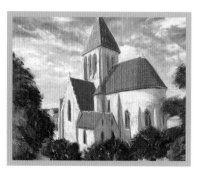

有時候你會看到畫中的建築物是如此的宏偉，以致於它們在構圖中好像同時轟立在你的視線之上和之下。這種主題是一項透視法應用的挑戰（見25頁），可以用來創造出非常具有震撼力的畫作。

古老的建築物經常有許多精緻美好的建築細節，但是記住：不需要畫出你所看到的每一樣細節。你可以只用一些筆觸表現細節，就近的觀察陰影和最亮處，將有助於你捕捉到建築物的堅固和三度空間的自然感。

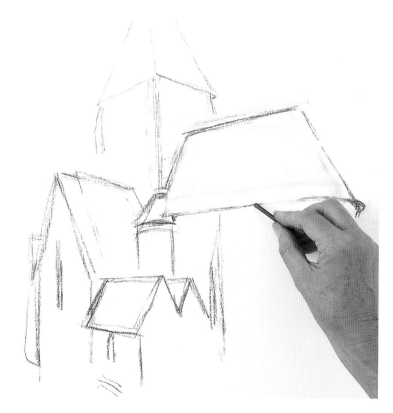

1 繪畫一座同時轟立在視線之上和之下的巨大封閉性建築物，是非常困難的，所以要使用細的碳筆，以便有錯誤時可以擦拭。因為細碳筆很脆弱且易受損，所以要輕輕地塗畫。在圖畫平面的右邊畫教堂，左邊留下空間畫大樹，如此會使得建築物在畫作上有一些向後倒退的感覺。謹慎觀察所有的陰影與角度，以確定透視是正確的。

2 在你塗畫顏色之前，可用一塊布輕輕擦拭碳筆畫出的草圖，以除去遺留的碳粉末，使得草圖依然可隱約看見，但不至於弄髒即將塗上的顏料。

3 混合亮紅和一些松節油及繪畫用媒介劑來塗滿教堂的主建築。使用不同劑量的松節油和媒介劑，以改變顏料的透明度，表現出屋頂和牆壁可識別的底色。

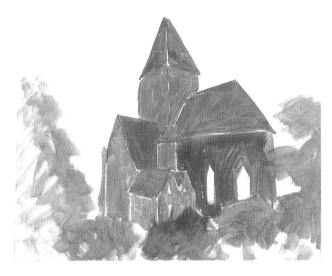

4 留下空白的窗戶以便你可以清楚的看透。接著，以亮
紅色為底色畫樹木。

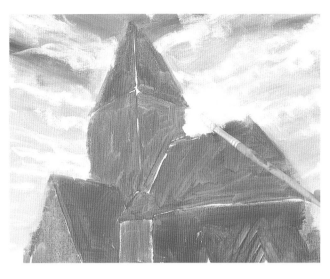

5 在界定畫出建築物前，先使用鈷藍和鈦白塗畫天空。
然後使用鈦白，運用拖曳薄塗法，在藍色的天空畫出
白雲。

6 畫出石塊牆壁上的光線和陰影來表現出建築物的基本
輪廓。混合鈷藍、鎘橙和鈦白畫牆壁的陰影和窗戶。

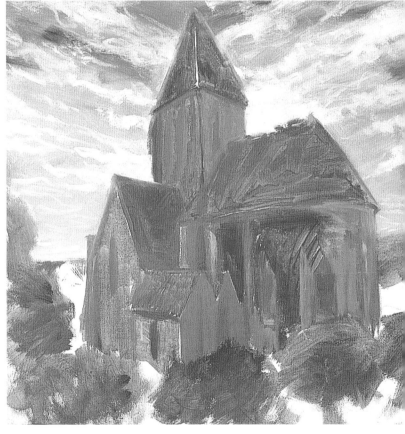

7 畫作在此階段中，看起來仍相當粗糙，因為幾乎只塗
上底色而已，然而已經有發展出架構的感覺。

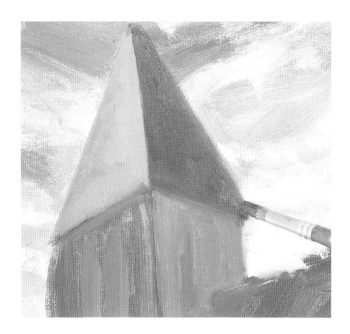

8 使用群青、深鎘紅和鈦白塗畫出教堂尖塔石板面上的光線和陰影。改變色調，使用更多的白色塗畫在陽光反射的石板面上。

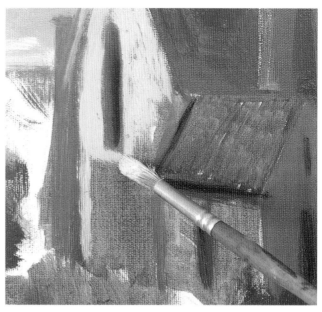

9 混合一些褚黃、茜草紅和鈦白，調和成穩定的奶油色，厚塗畫出教堂石塊牆壁的日照面。小心地塗畫窗戶的邊緣，保留它們在碳筆畫線條捕捉到的透視感。

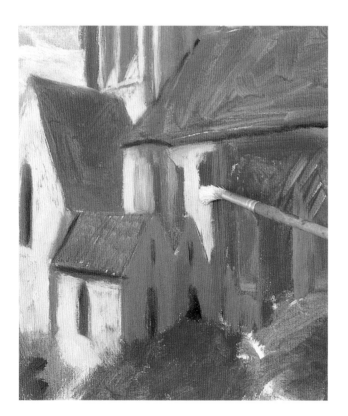

10 當塗滿教堂的顏色，你將發現，原來亮紅色的底色，會散發多餘的暖色反應到上層顏色。

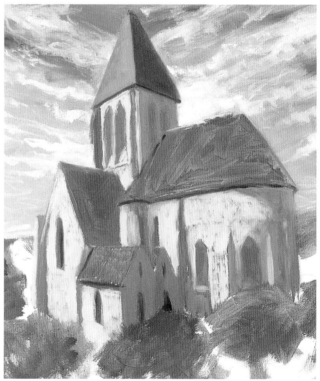

11 建立好基本部位的光線和陰影，就給予全景一種結構感，並且使建築物看起來很堅固。

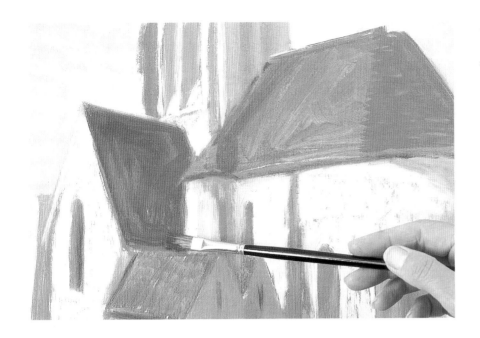

12 接著使用鎘紅畫屋頂的陰影，粗糙地塗抹，使屋頂具有粗厚的紋理質感。

13 在屋頂的日照處呈現更暖的顏色。使用深鎘黃和鎘紅調出新的色調，塗畫在底色上，創造出磁磚的樣貌。使用長扁平鬃毛筆的側邊畫出屋頂頂端細節。

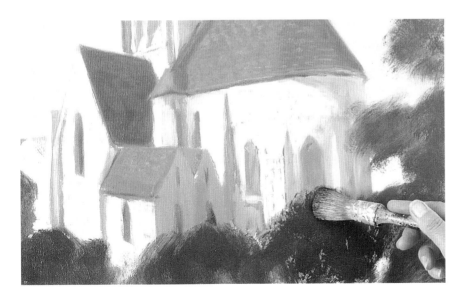

14 使用裝璜筆和深霍克綠，以鬆散的筆觸畫出前景的樹木。綠色的色層必須足夠鬆散，方能隨處顯露出底色。

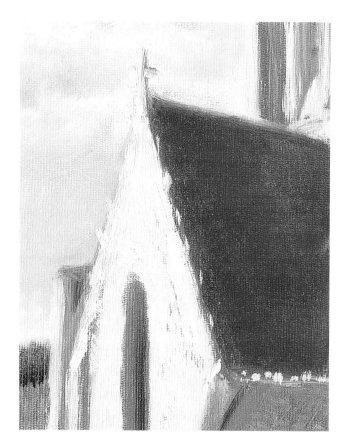

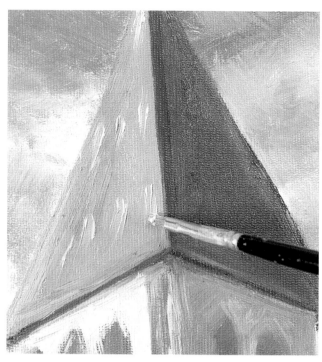

15 在為樹木添加更多細節之前,先完成建築物的最後潤飾。注意陽光照射到不同的平面和細微處。使用一些深鎘黃和褚黃加入鈦白中混合成最亮處的顏色,然後在屋頂線條上稍微添加一些筆觸。

16 使用精緻的貂毛筆添加一些比較亮的細節在尖塔上的灰色石板,這些灰色石板便成為尖塔的裝飾。

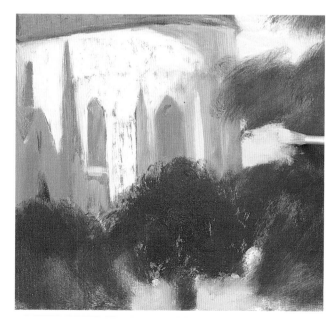

17 混合鎘黃和鈦白,塗畫在葉叢和牆壁間,創造出顯著的對比。

18 使用長扁平鬃毛筆在牆上畫出更多光線,表現出日照的反射景象。

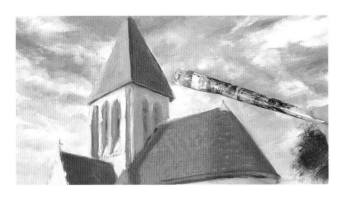

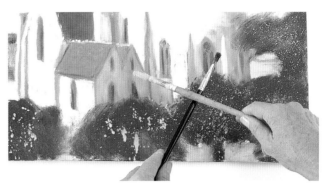

19 混合鈷藍和鈦白，添加最後的筆觸到尖塔周圍的天空。藉以凸顯尖塔高聳天際的感覺。

20 使用畫筆沾浸檸檬黃和鈦白的混合顏料，跨在另一支筆上，彈灑顏料到樹上，增加樹的紋理質感，小心不要彈灑到建築物上。

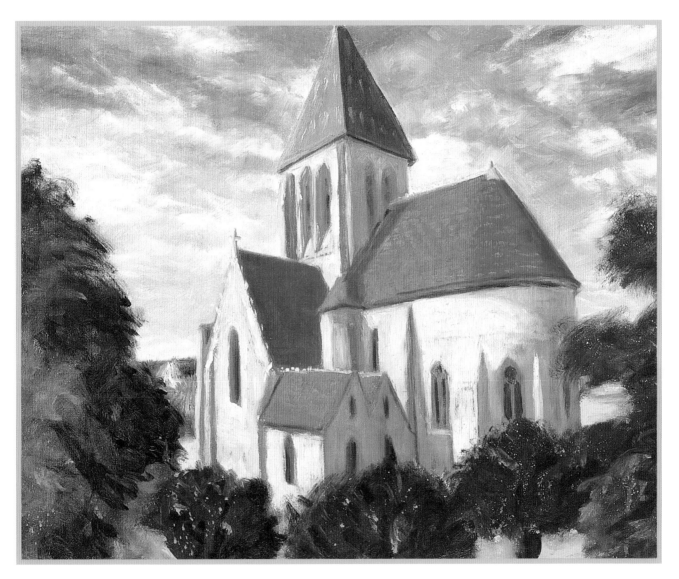

21 混合群青和淡的亮紅完成樹的繪製，然後使用小的扁平貂毛筆在尖塔的屋頂上增繪圖案。

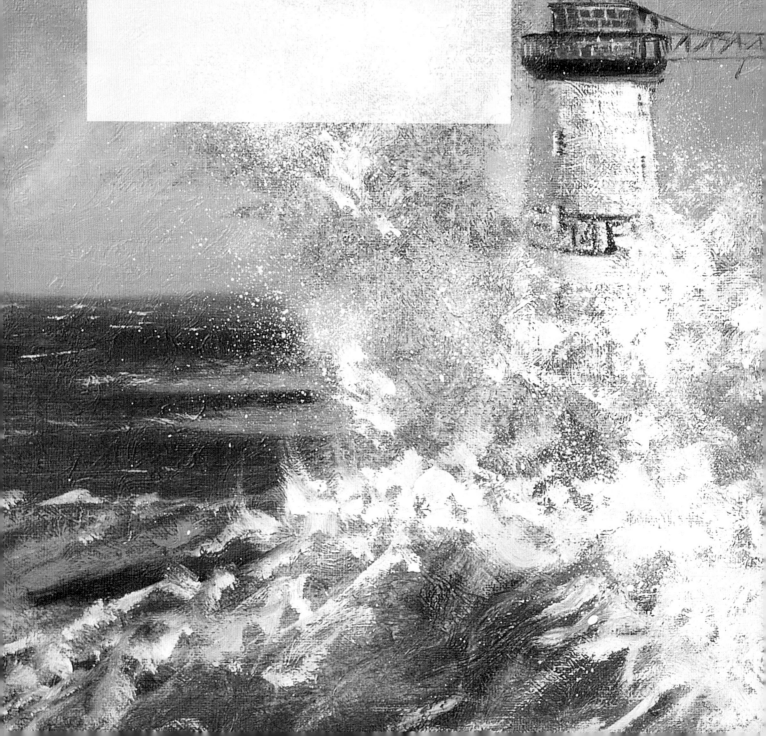

5
水的畫法

使用不透明的顏料描繪液體似乎深具挑戰性，但是出乎意料的是，選擇以油畫來呈現，竟然比用水彩畫更為簡單，因為油畫可以運用許多技巧來處理。從這個章節你會發現，畫水的訣竅就是觀察一些必要的形貌特色，包括不斷傾洩而下的瀑布、波濤起伏的大海、反射如鏡面的平靜湖泊等。這些特色包括了水主要的顏色和色調；水浪和水流方向形成的圖樣；波浪的形狀和波浪翻捲浪頂的情景，也顯露出白色浪花下的暗層。

我們所嘗試畫出最大範圍的主題，可能就是跨越海洋的景象了。海的面貌原就是不斷變化的，特別是狂野奔放的海洋。許多畫家以模擬照片來作畫，如此他們才能有足夠時間捕捉到海浪真正的特性和形貌。英國畫家羅伊瑞（L. S. Lowry）試圖在他的畫作海景（Seascape, 1950年）畫出海的偉大和單純。在白色主導的畫布上，成排成列的小波浪從畫布底部往後退到昏暗的地平線上，幾乎消逝於淡淡迷霧中。地平線上的高處是白色的天空，藍黑色的帶狀雲層橫列天空，使畫作呈現不可思議的抽象飄渺感。另外一幅神祕超自然的海景畫是「維納斯的誕生」（The Birth of Venus）；而拉斐爾（Raphael）評論這幅畫是：藍色廣闊的海洋，點綴著些許小小的浪花，有如天堂之景。

繪畫河川溪流和湖泊也能展現出挑戰性。平靜的水面呈現複雜的反射面是由於細浪波紋的扭曲變形。本章節會幫助你克服種種困難；告訴你如何大致畫出水複雜形貌的方法；如何處理顏色來創造波浪和反射面；以及運用畫筆技巧創造出粗獷的海洋及反射面。

如何畫出清可見底的靜止水景？

畫清澈淺水的要訣就是──要能畫出在水面下扭曲的物體。因為這些物體是濕的，它們看起來比較暗；同時，由於水具有深度，所以帶有藍和綠的色彩傾向。

1 混合鈷藍、鈦白和繪畫用媒介劑調和出溫暖的藍色底色。使用群青混合洋紅畫出輪廓大綱。

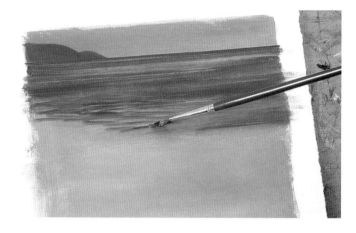

2 混合蔚藍和白色塗畫天空，使用群青塗滿遠距離的半島，並畫出遠處的暗色海水。

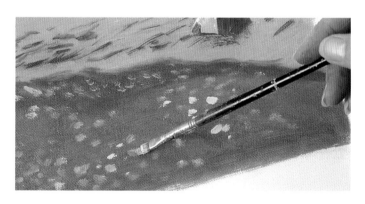

3 使用相同的顏色描繪前景，並將前面海灘畫暗，以顯現出海水邊緣。

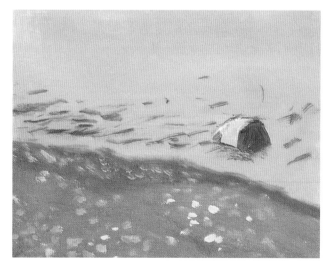

4 改變色調，使用蔚藍、鈦白和褚黃畫出海岸邊的小石頭。在海岸線的尖銳小石頭與在海中模糊的小石塊形成對比。

5　混合檸檬黃和翡翠綠畫出海藻。
使用蔚藍加一些鈦白畫出海水邊
緣，並同時用鈦白畫些岸上乾燥的小
石頭來表現海邊景物。

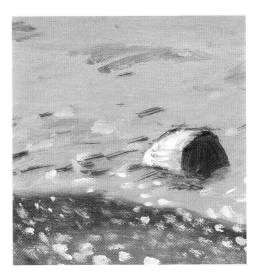

6　使用蔚藍、鈦白和翡翠綠
的不同混合顏色塗畫海
洋，給予深海海水後退得較遠的
景象。用相同的混合顏料畫海帶
叢。

7　使用鈦白、少許蔚藍和褚黃畫出
前景中乾燥的小石頭，展現出陽
光照射的景象。在淺水部位，增加一
點蔚藍來畫出在海水下的一些小石
頭，用畫筆畫出矇矓彎曲的樣子。同
時加入一點藍色來降低海藻的色調，
表現出海藻在水面下的形貌。最後加
一些蔚藍在海水的邊緣，以形成分色
效果。

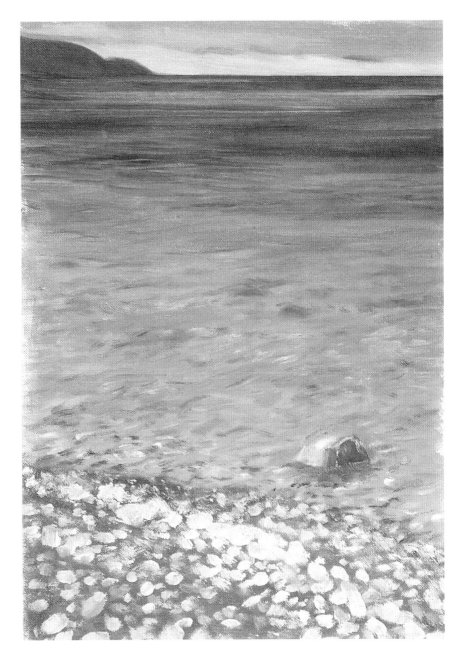

Q&A 如何畫水中倒影？

水通常會反射出周圍的景物，反射的顏色比原來的顏色更暗；此外，如果水質混濁，也會產生影響，而光線的種類同樣也會影響到反射倒影。譬如陽光照射所彈回的水波，會將任何反射在水中的物體顏色與形狀破壞。

另一方面，多雲的陰天會使反射的顏色看起來更暗，水越平靜，反射的影像就越完美。在平靜水中的反射倒影看起來是漂浮向下的，而且倒影會變得比較長；此外，水波也會攪亂反射倒影，並扭曲物體的形象和輪廓。

觀察水平波紋是否是你所要的，或者你也需要垂直波紋。若果如此，那麼就先畫垂直波紋，然後再在水面畫上平行筆觸的波紋。

1 繪畫傍晚陽光照射下的橋樑，首先混合鈦白、一些亮紅加上繪畫用媒介劑，調和成溫暖的土紅，以此調色作為底色。接著使用深褐色，快速地概略畫出橋樑的形狀。

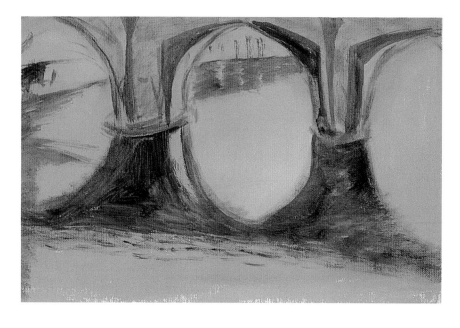

2 混合深褐色和繪畫用媒介劑，畫出水上橋樑投影的暗色倒影以及建築物的細節，以完成底稿。

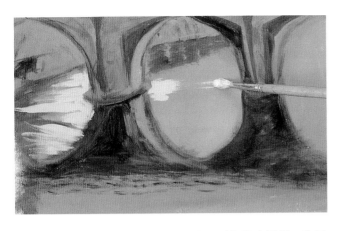

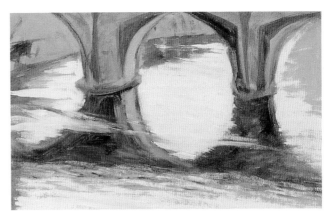

3 使用鎘橙、鈦白和焦茶紅混合的暖色畫出橋樑。先用冷色系的藍色，再使用蔚藍、透明金褚和鈦白的混色，以波浪形的平行筆觸畫出河水。

4 以波紋來表現水面，所以在橋樑暗的倒影上畫出波紋，暗示出水流的樣子。同時增加溫暖的色調，混合鎘橙、鈦白和焦茶紅，畫出石橋的倒影。

5 混合鎘黃和鈦白，以水平筆觸畫出河流的金色亮光。接著界定柔化橋樑倒影的輪廓，創造出水流的動感。

6 混合蔚藍、焦茶紅和白色畫出正面橋樑的陰影部位。使用先前採用的暖色畫橋拱的內面，來捕捉從後方照來的陽光。用同樣的顏色在暗的倒影上增加一些清晰可見的筆觸。

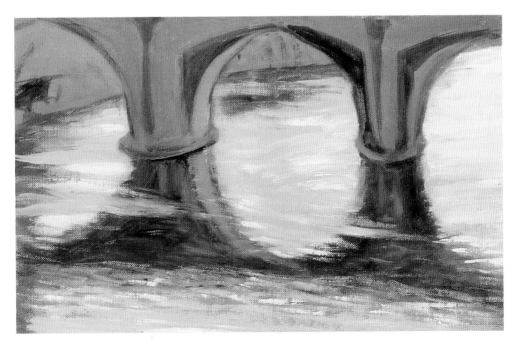

在油畫中沙灘的景物也是屬於最受歡迎的主題之一。陽傘、海灘浴巾、海灘遊戲的隨身用具等、提供創作出有趣畫面的各種題材。進行日光浴和游泳的人們、戲水玩耍的小孩，都是人物畫的模特兒。而海本身廣闊無邊、光彩奪目的樣子，沒入遠山融成一色的景象，或呈現一片灰色的靜謐，躺在如毯的雲層下的畫面，在在都是令人著迷且深具挑戰的主題。

2 將畫布放回正面，用群青加一些鈦白調亮顏色，小心地描畫沙灘風帆。如果你覺得無法保持手的穩定，可以使用托腕杖，畢竟清楚地顯露出背景顏色是極其重要的。

1 開始用平行的線條與顏色畫出天空、海洋和海灘。為了更簡單起見，將畫布擺直以便使用垂直線條來畫刷而不必應用水平線條。使用混合的群青、永久淡紫和鈦白塗畫天空。使用暗藍加上一點永久淡紫和白色，描繪出海洋。加上更多的褚黃和白色來調亮、弄暖這種混合顏色，畫出畫作中往前的部位。混合這兩種色調來表現出深度和淺處的海水。使用褚黃混合鎘橙和永久淡紫，畫出潮濕的沙灘。混合褚黃、鈦白和些許永久淡紫來畫出中景中乾燥的沙灘。

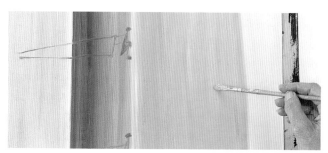

3 再次放直畫布，混合群青、鈦白和一抹鎘橙，畫出位於前景的水漥。

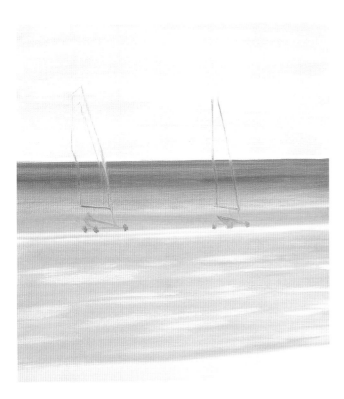

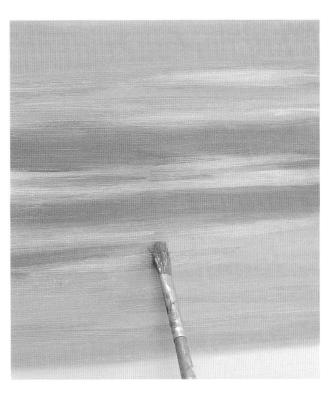

4 放正畫布，混合鈦白和較淡的群青畫出水窪，創造出表面反射光線的樣貌。

5 仔細觀察水窪，調和褚黃和永久淡紫，畫潮濕沙灘上較暗的色層，確定調出的色調能表現出閃亮的水窪。

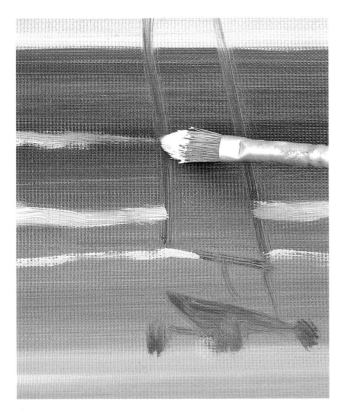

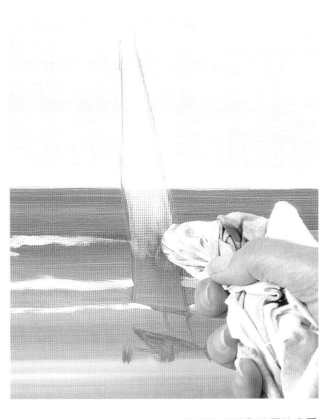

6 在開始畫出風帆之前，先完成海水的繪製。使用鈦白畫出浪峰。

7 畫出風帆前，先用乾淨的布擦拭掉海洋和沙灘的底層顏色。

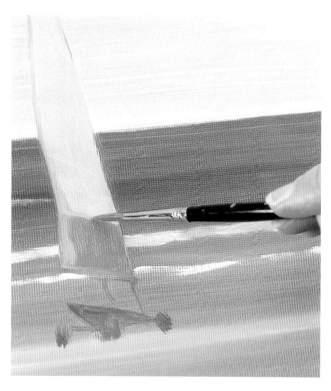

8　使用蔚藍和鈦白調和不同的色調畫出風帆，底部為最暗色，頂部為最亮色。使用鎘黃畫出風帆的黃色邊緣。

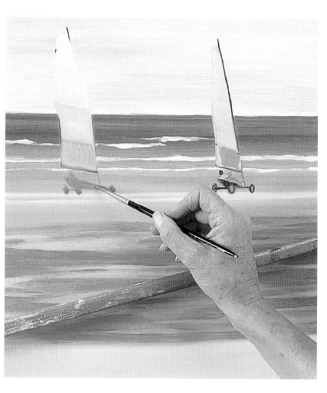

9　仔細畫出風帆的細節，有必要的話可以使用托腕杖來穩定握筆的手。畫出風帆的底座和輪子；右邊的風帆使用群青和永久淡紫。左邊的風帆使用比較淺的褚黃加上永久淡紫和鈦白。

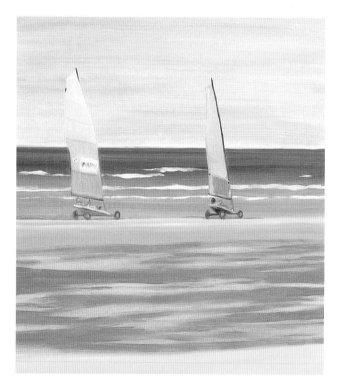

10　使用鎘黃畫出駕駛者的頭盔。在風帆完成後，開始添加沙灘上水窪的反射影像。

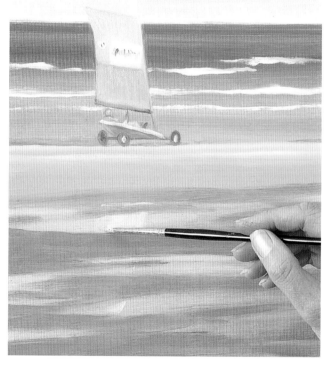

11　仔細觀察風帆反射影像的正確角度，否則看起來會有不真實感。混合蔚藍和鈦白畫出輪廓，使線條柔和並呈現些微失焦的模糊感。

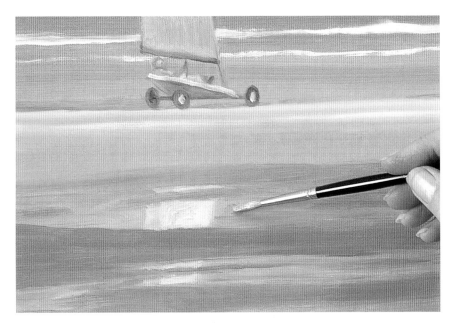

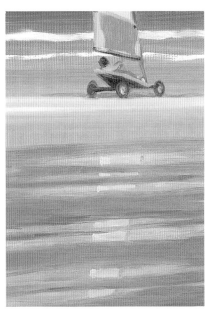

12 混合鎘橙、永久淡紫和鈦白的暗色調顏色，畫出水窪的反射邊處。小心不要誤判顏色之間的關係，否則呈現不出反射倒影的效果。

13 增加暗色畫出風帆的倒影，並且使用鎘橙和永久淡紫畫出水窪的周圍，如此會更凸顯出水窪和風帆的倒影。

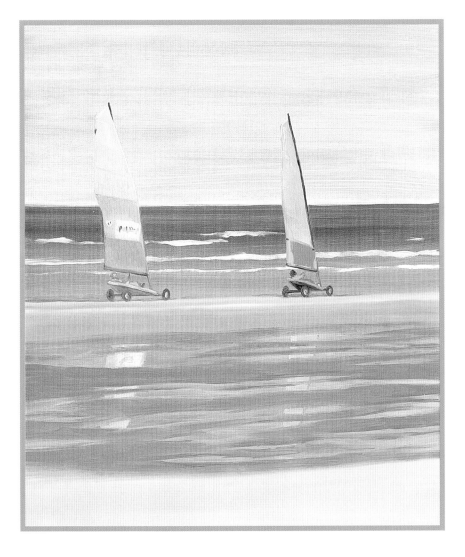

14 如同畫面所呈現，不必畫出風吹雲動的景象，就可以表達出有風的沙灘景色。此外，潮濕沙灘的色調改變以及淺水窪地，使畫面呈現出退潮的情景。

如何畫出流水與止水的區別？

光線照射在流動的水面；譬如：水龍頭流出的水、岩壁上的小瀑布、小溪流中流過岩石的水，似乎是不可能完成的繪畫主題。如果要畫出這樣的主題，第一步要先建立水的背景物；也就是畫出岩石、溪流邊緣、峽谷、廚房的水槽等等。

雖然水是清澈的，然而並非看不見，因為水是有質量的，捕捉水流律動之間的光線，這就是需要加以再創作的重點。一定要多花些時間進行觀察，由於水不斷地流動，不久你就會掌握到水流的律動。首先，畫出顏色較暗處的律動，留下水呈現半透明狀態的部位。觀察何處是光照在水上的部位，並且慢慢建立最亮處。例如在以下的畫作中，儘管透過水，局部的水槽仍是清晰可見的。

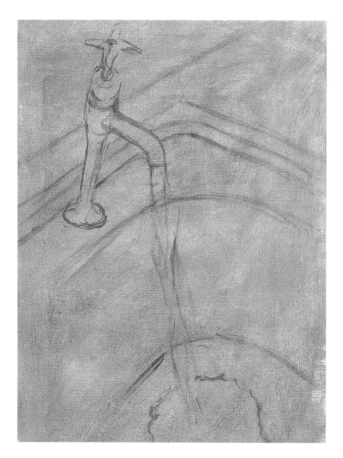

1 混合鈷藍、生褐並用繪畫用媒介劑加以稀釋，畫出背景顏色，再用較暗色調的同樣顏色草畫出輪廓。

2 使用描繪輪廓的顏色混合更淡的顏色，畫出水龍頭和水槽的深度。加上一抹更深的褐色在水龍頭和排水孔。

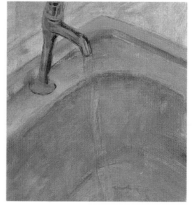

3 為畫出水槽的金屬顏色，增加蔚藍、生茶紅和一些白色到先前的混合顏色中，粗略地塗在原始的底層顏色上。

4 接著混合比較淡色調與更不透明的顏色：蔚藍、生茶紅和鈦白，用此混色畫出水龍頭、水槽和水的反射倒影。加更多的白色到這個混合顏色裏，創造出水所產生的水花。順暢地移動畫筆，給予新鮮和自然優美的筆痕質地。

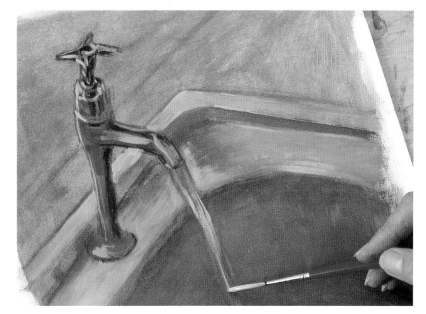

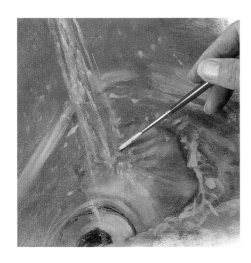

5 混合褚黃和鈦白，畫出水槽中色調較暖部份的反射倒影。

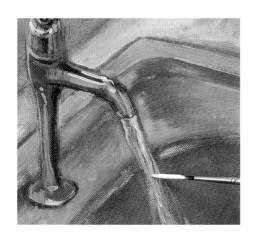

6 混合鈦白和亮紅，使用尖頭貂毛筆畫出反射倒影。反射倒影通常需要另一種顏色來暖化或冷化，因為它們的顏色是來自光源中的顏色。

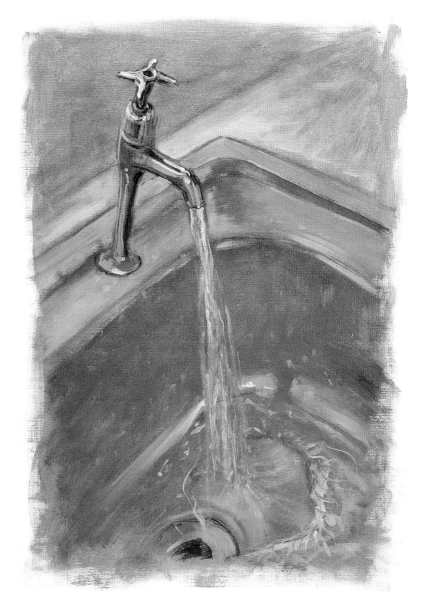

7 最後加上幾抹鈦白畫在水龍頭上使完成畫作。

我所畫的海浪看起來像剪紙圖案，我究竟犯了什麼錯誤？

基本上，海浪是屬於建築架構的表現；但是它們的結構是經常變換的，因為當它們受到衝擊之後，就轉變為新的結構。仔細觀察主要的形式表現；包括在海堤邊波動的泡沫和浪花，這些就是這種建築結構的一部分。

出人意表的是，海浪中有許多深色與白色的泡沫形成對比。然而，還是以明亮顏色為主，要使用一系列淡色調對白色產生分色效果，這是相當困難的。首先，畫出一般海浪的輪廓，包括海浪的浪峰以及波浪的圖案。然後，當你在畫的時候，要更仔細觀察顏色以及海浪的波動狀況。

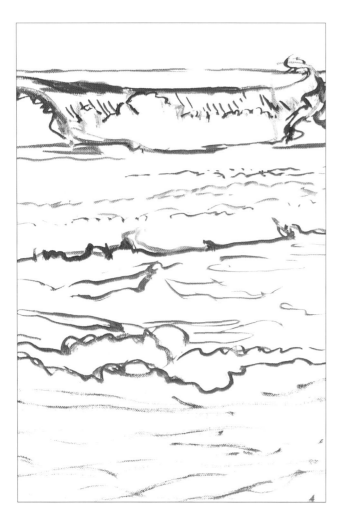

1　在白色的底色上，以靛藍畫出波浪產生的圖案輪廓。確定線條不要都與畫作的底邊平行；只有地平線是絕對平行的線條。波浪和水漥對角線的呈現給予畫作深具活力的特質。

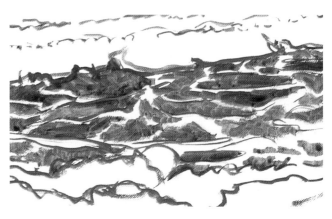

2　混合靛藍和綠色畫出海洋的主體，視情況使用不等量的鈦白來做亮化處理。在浪花和波浪產生泡沫的部份留白，使用不同色調的藍色和綠色畫出凹陷處。

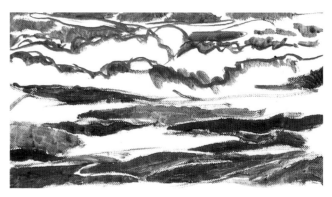

3　最接近前景的淺海被泡沫區弄成碎片。用混合紅紫羅蘭和群青的透明顏色上色，以便讓底色的白亮透出來。

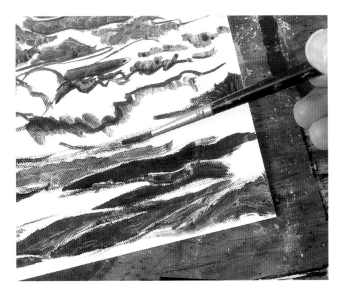

5 使用群青和一些紅紫羅蘭，畫出在大碎浪後面的海浪主體，靠近泡沫的地方調亮顏色描繪，但在頂端則繼續使用暗色。稍微混畫一些淡紫丁香色線條，表現出波浪的曲度，給予體積感和力量感。使用和前景相同的顏色，創造出非常淡的紫丁香色，再加入更多的鈦白。使用筆刷和此混合顏色畫出旋轉的圖案，來給予泡沫紋理質感。

4 前景部位在陰影裏。使用紅紫羅蘭、群青和鈦白畫出水中的凹處，並將些微的陰影細節輕緩地融入前景的泡沫中。

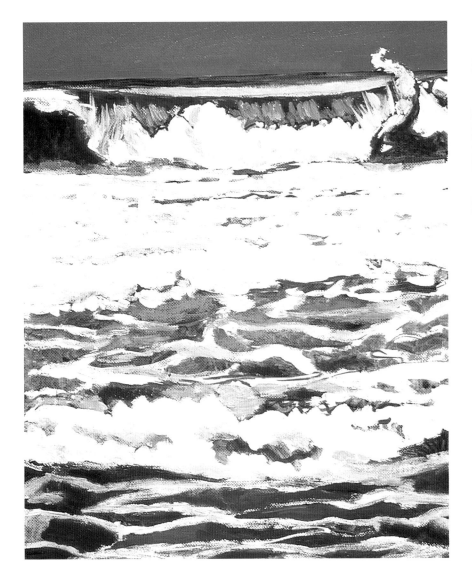

大師的叮嚀

要成功地繪畫水，必須儘量簡化你所看到的景物；除非你已非常熟悉一個主題的複雜性，否則不可能期望能汲取到它的精髓。準備好花時間觀察水；然後，當你開始繪畫時，不要試圖去畫出每一個波紋和波浪的小細節，這樣會產生瑣碎而薄弱的畫作。信任自己的觀察，並試著透過單純的方式畫出力道。

6 使用群青和鈦白畫出天空。平均地塗敷顏色，使天空看起來和冷亮的波浪泡沫有強烈的對比感。垂直版式的畫作使構圖流露出一種紀念建築物的感覺，使觀者看到的海浪有猛力前進之感。

我所畫的海浪看起來像剪紙圖案，我究竟犯了什麼錯誤？　　**113**

示範：波濤中的燈塔

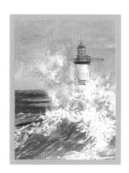

海洋不容易以靜物畫表現，因為它總是不斷地改變。每一朵飄過的雲會影響光線；潮汐的進退；風吹皺海面，在在都會改變海面呈現的紋理質感；一會兒前還輪廓分明清楚的地平線，不久就可能被悄悄降臨的霧氣籠罩而變朦朧不清。

這幅畫作中有許多機會來實驗一些作畫的技巧，從而獲得海洋千變萬化的情景和紋理質感；譬如：灑點法、乾刷法、薄塗法、括線法、和透明畫法。

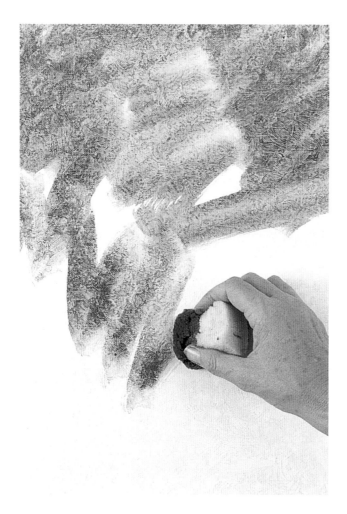

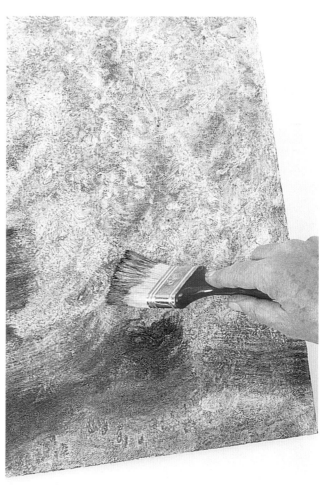

1 混合鈦白和增厚劑，使用快速的筆觸將整個畫布表面塗畫一層底色。這種筆觸的紋理質感會在之後所上的顏料下透露出來。等這層色層乾燥後，將群青色加上松節油調稀，再使用一塊海綿自由地塗敷一層顏色。

2 使用一英吋（25mm）寬的家用油漆刷，混合群青、象牙黑、檸檬黃及繪畫用媒介劑，描繪海洋並表現附近的海浪。在畫作中間畫上地平線。

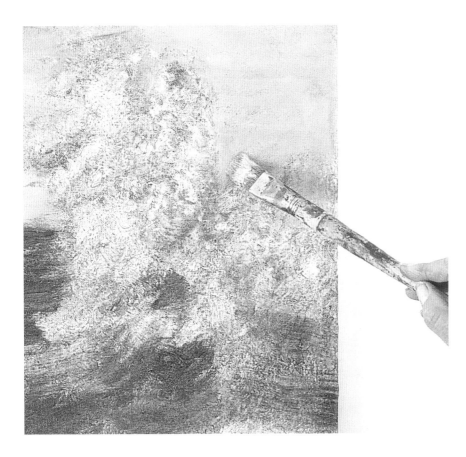

3 混合鈷藍、鈦白和繪畫用媒介劑，使用平行的地平線筆觸塗滿天空，在稍後要畫海浪和燈塔的位置留下底色，先不要塗畫。

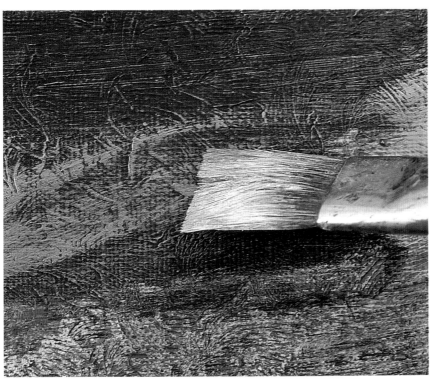

4 混合群青和鈦白，使用大型扁平豬鬃毛筆來塗刷亮化海洋。白色底色的紋理質感將會透過這種筆觸透露出來。

5 不要畫出燈塔的輪廓，混合象牙黑和繪畫用媒介劑，使用小型扁平貂毛筆畫出它的頂端。

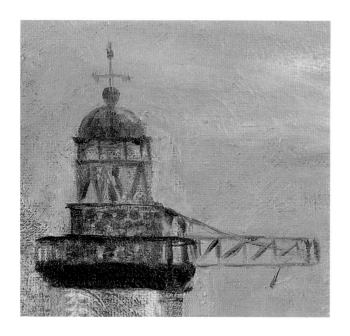

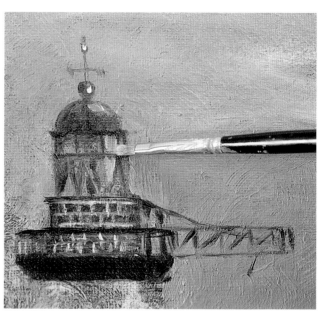

6 　使用有好筆尖的小型圓貂毛筆，細膩地畫出燈塔。混合
　　象牙黑和天空顏色，畫出一些細緻的亮光和陰影。

7 　再次使用扁平貂毛筆和鈦白，在金屬的窗框和窗戶
　　上，加添更多亮處。

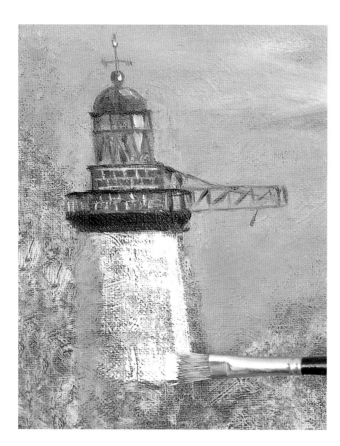

8 　塗一些翡翠綠在窗戶上和一些深鎘紅在燈塔的頂端。
　　使用鈦白和比較大、長、平的鬃毛筆，用拖曳筆觸畫
　　出燈塔的底座。在兩邊海浪衝擊處，使用比較輕的筆觸來塗
　　畫，減少可見度，如此可使燈塔的底座看起來像是圓形的。

9 　使用扁平鬃毛筆的筆尖，塗擦少量的象牙黑畫出燈塔
　　的名稱。

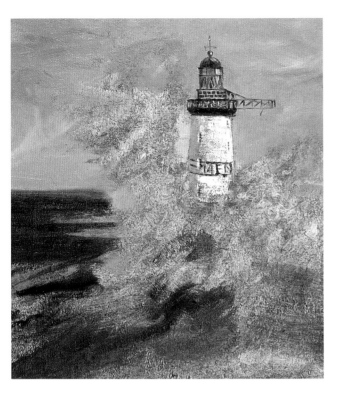

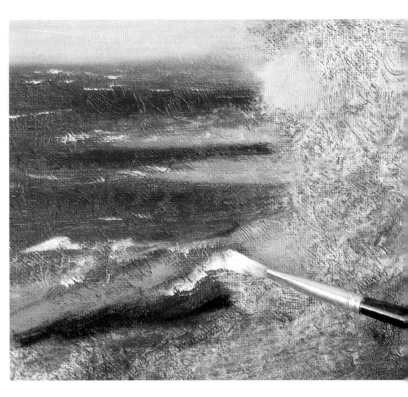

10 用象牙黑創造出海洋的陰影,用天空顏色以斑駁狀塗敷在燈塔的暗面,使燈塔有矗立突出的感覺。

11 使用長型扁平鬃毛筆的側邊筆毛,加上鈦白,用碰觸筆法,畫出遠距離的白色海浪頂端,在前景部位用加大、加寬筆觸來畫,遠距離的小海浪則使畫作產生距離感。

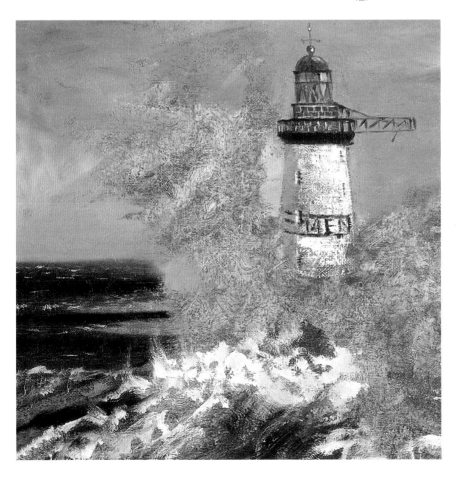

12 使用更多的鈦白在前景的海浪,運用自由優美的筆觸表現海浪的動感和力度。

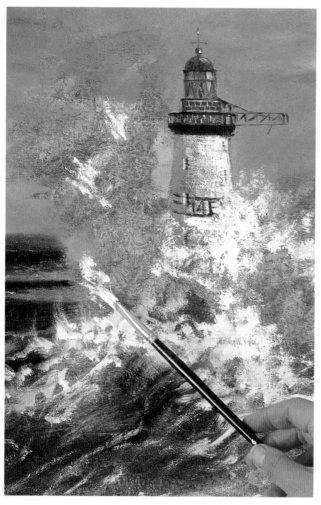 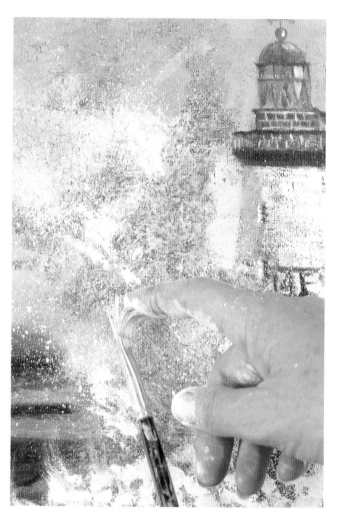

13 增加一抹檸檬黃在白色海浪上，來表現出黃昏的日照景象。塗擦少量的顏色，用拖曳方式畫出浪花的泡沫。

14 使用扁平鬃毛筆來灑點霧狀小白點，表現出碎浪激出來的雲狀浪花。

15 灑點時所用的顏料必須相當稀薄，所以要添加更多的松節油和媒介劑。盡量靠近畫布來灑點，以免噴灑到整個畫面。

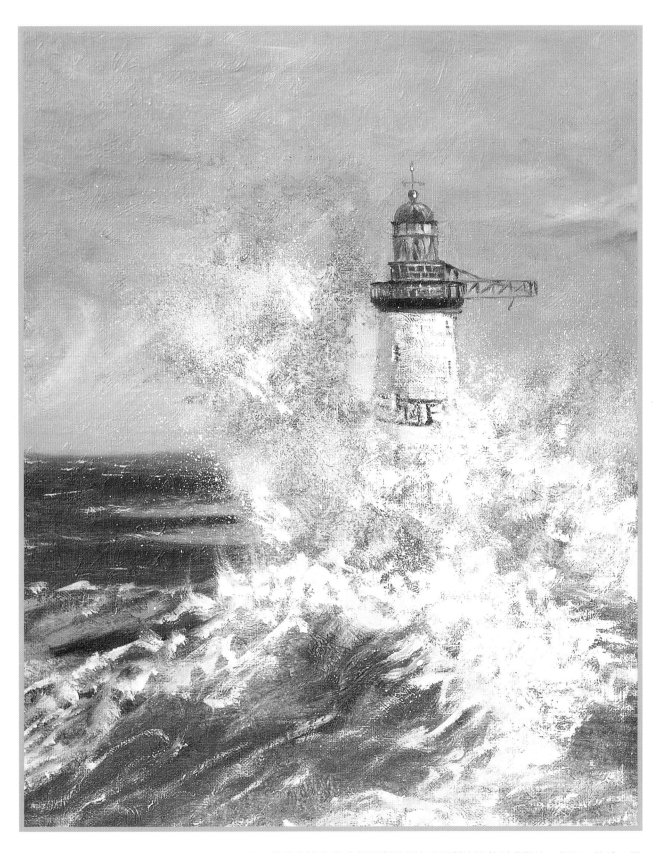

16 藍色和綠色的冷色調與溫暖夜光照射的浪花形成對比。輕巧、快速、靈敏的筆觸表達出海洋的流動性。自由揮灑的海浪與細膩描繪的燈塔正好形成對比—襯托出燈塔畫工之精細。

6
人物的畫法

再沒有比肖像畫更令人著迷與具挑戰性的主題了；同樣地，「觀察」仍是肖像畫成功的主要關鍵，其次就是技巧的應用。

當你說服某人坐下讓你繪畫時，記得：無論你感覺如何，最重要的是讓模特兒坐得舒適。務要選擇一個能夠讓模特兒持久的姿勢和舒適的坐椅，如此在他亟需休息之前，便能夠坐得越久。

一個人物可以作為一幅畫作的主要焦點，即使是朦朧的或處於中距離。如果你所畫的是一個全身的人物，臉就是焦點所在；如果你畫的是頭部和臉部，那麼眼睛就是焦點；如同在現實生活與人相見時一樣，因此，眼睛注視的方向在肖像畫中是非常重要的。

人物出現在畫作中有許多理由。他們可能是在風景畫和街道景物中的遠距離題材；也可能是成群出現在中距離，用來引領視線到畫作中；或是引起興趣的場景設定；或是本身就是主題所在。人物在繪畫中的功用，將會影響你描繪他們的方式。成群的人物需要融入空間，並與畫作中其它的題材一樣，使用相同的方式處理。

帶著素描簿到擁擠的火車站、機場大廳、酒吧；學習並畫滿素描簿，然後從中挑選一些最好的素描來畫油畫。不要讓你的油畫充滿繁瑣的枝節，應該著重在必要的題材上。使用比所需更大的畫筆；如此你就被迫要簡化構圖內容。根據相片來畫也是一個好的練習方式，它讓你更有機會完成畫作。繪畫肖像畫時千萬不要沮喪，因為它原本就是不容易的，何況就連最好的畫家也要經過多年練習。繪畫的樂趣在於過程；畫人物肖像可以是一個無止境的樂趣泉源。

對我而言，很難畫出非正面的面貌，有什麼好方法可解決？

最難畫的角度是四分之三的視線，也就是模特兒的眼睛不是正視畫者，而是向著四十五度角，這時的面貌就會扭曲或縮短。通常我們都有一種無意識的機械動作，就是試圖轉頭直視看者的眼睛，或許因為相稱性的關係，比較容易畫出這樣的頭部。但是，當我們以透視看頭部時，兩個觀看點（一個是可見的，另外一個是想像的）就變得混亂，這就是為什麼頭部看起來不夠真實的原因。雖然頭部的輪廓，以四十五度的角度可以很正確的觀察畫出，但是五官在臉部的分佈可能會畫得太正面，也就是臉的中心線在中間；要畫出正確的四分之三角度的頭部，臉的中心線應該比較靠近離你較遠的那半邊臉。

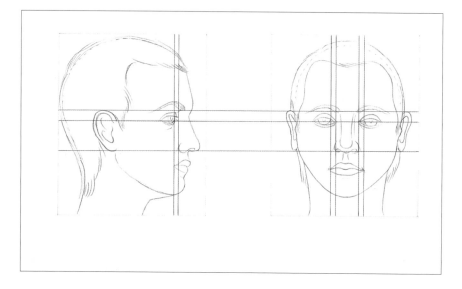

畫頭部面貌時，記得特別留意頭部的一般比例以及五官之間的位置調整。如左圖：你可以看到眼睛應該大約在二分之一頭部的下方；耳朵應該與眼睛和鼻子成一直線；瞳孔應該和嘴角成一垂直線；眉毛下邊線應該與眼角線平行；鼻子底端和下巴之間的空間，應該比鼻子底端和眼睛之間的空間更大。

其次要觀察的是頭部呈現角度的情況。注意在右圖中：當頭轉動，頭的比例就會改變，因為是以透視來看，向下看會使五官壓縮變小，看到頭頂部分就比較多。往上看的時侯，看到頭頂部位就會減少。側面時，則會看到更多後腦杓的部分，而五官呈現出的比例就比較少。

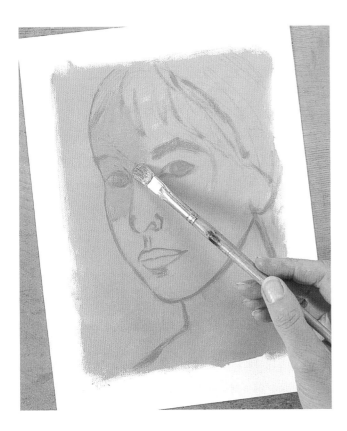

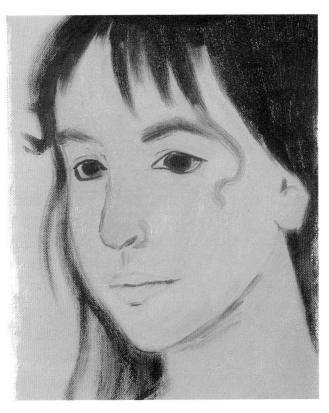

1 混合褚黃、鎘紅和一些鈦白來畫這個女人的頭部。好的素描是好的開始，會使繪畫更容易完成。先練習畫好頭部的素描再上色，是個不錯的主意。

2 以透視法看，右邊的眼睛在較窄的右半臉上，右邊的嘴巴也一樣，所以鼻子畫在靠左邊的位置。注意鼻尖和右頰輪廓之間的距離有多窄，而在左鼻孔和耳朵之間的距離是多寬，同時兩個眼睛有不同的尺寸和形狀。

左圖：一個重要的觀點要記住：頭部不會呈現平面，特別是臉部的曲線表面。在你開始畫之前，先畫出淡色的素描，並在頭部旁邊畫上指引線條，以便你能在曲面上畫好五官的位置。畫出一條想像的直線在臉的中心，以便你畫出其他五官的線條。然後根據這些指引線條慢慢在五官上添加立體感和細節。

如何畫好五官，使它們與臉的其餘部位有融合的整體感？

繪畫五官時，切記一點：它們的形狀和整個頭部的關係要有整體感。眼睛通常被畫得太突出，而且往往只是簡單地畫出平面橢圓形，加上中間圓形的眼球。其實應該要畫出眼睛與其餘臉部的關係，要考慮到眼皮、眼凹、眉毛。反過來說，鼻子卻是像畫諷刺畫般——形狀總是畫得不夠突出，要避免這種錯誤，謹慎地畫出鼻子的底部，正確量出它和耳朵和嘴巴之間的距離。同樣的狀況，嘴巴也經常被畫得像平面形狀而已，事實上嘴巴是柔軟的，有深度和細節的完整形狀，它和其它五官的關係也相當重要。分別考慮每一個五官，仔細觀察個別的問題，尋求如何以更好的素描與油畫畫法來表現。

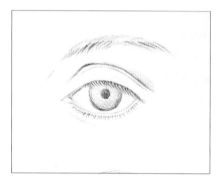

直視的眼睛：上眼瞼部分蓋住眼球，但是下眼瞼隱約可見到一些眼白。

向上看的眼睛：上眼瞼部分減少，可以看到更多的眼白部分。

幾乎閉上的眼睛：上眼瞼隨著眼球的曲線畫出。

四分之三視線的眼睛：以透視來看眼睛，因此形狀改變，可看到更多的眼白部分。

側面的眼睛：眼球的曲度非常明顯。

頭部側轉更多的眼睛：可看見更多的眼瞼和睫毛。

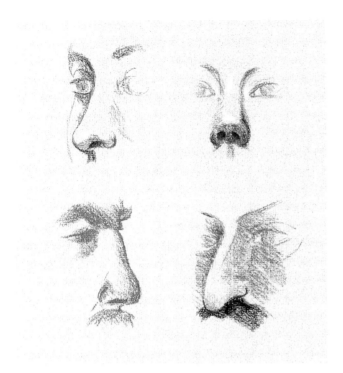

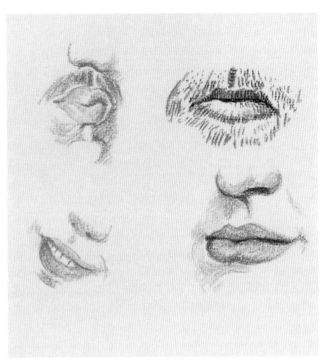

鼻子在臉部的中心與其他五官連結，所以非常重要。鼻子的頂端在兩邊眼睛間形成一座橋樑，鼻子的兩面以傾斜面連結臉頰，鼻孔和上嘴唇和嘴巴連結。鼻子呈現粗略的三角形，上面窄下面慢慢寬到形成微圓形的鼻尖，鼻孔的兩翼在兩旁成弧形。可從不同角度反覆練習畫自己的鼻子。

嘴巴是特別重要的五官，因為在肖像畫中它們負責重要的臉部表情。嘴唇是順著下巴的形狀和後面的牙齒畫出。若將嘴唇分成左右兩半邊，則各有最高點在嘴唇中心「愛神之弓」處，然後以弧線緩緩連接臉頰。以四分之三視線看，在較窄半邊臉上的唇形，呈現較陡、較短的弧線。

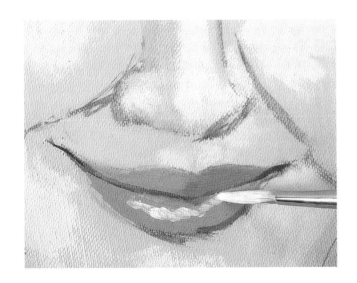

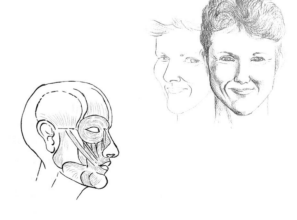

當你畫微笑時，嘴角、露齒、下嘴唇的輪廓、都要仔細地畫好。不要過度強調任何一處，否則可能會把微笑畫成苦笑。

臉部的表情是由肌肉來控制，許多肌肉都是彼此相關聯的，所以當我們笑的時候就會牽動整個臉部。先在素描簿上練習畫出臉部的表情，再畫出整幅肖像畫，也不失為一個好方法。

如何畫出有真實感的膚色？

皮膚顏色的變化極大，即使在特定的種族族群當中也有不同的膚色，你所看到皮膚的色調和色度也會根據光照情況而不同。皮膚會反射顏色，所以任何靠近皮膚的顏色都會影響到你所看到的膚色。考慮選擇要畫的膚色有兩種方法：第一是關係上比較亮或比較暗的顏色（色調的）；第二是比較暖或比較冷的顏色（色彩的）。多培養辨識色調和色彩上所需顏色的能力。

即使在色調上很容易看出不同處，但是臉部的陰影面在色彩上是最難詮釋的。尋求預期外的偏綠色、偏紫色、偏藍色和偏紅色，然後用不同的方法作實驗，調和出所要的顏色，要避免調出中間色調：偏褐色或偏灰色。同時，最亮處傾向從明亮顏色來源調出；如果是冷色，最亮處可使用帶青色；如果是暖色，可使用帶黃色。當你混合所需膚色時，上色前可先在一張紙上試試看。

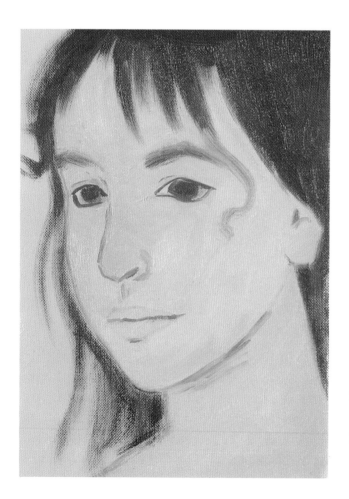

塗畫膚色的竅門就是建立整個臉部的顏色，然後在建立好的底色上添加別種顏色來畫出陰影和最亮處。如圖所使用的混色是褚黃、鎘紅和鈦白。

大師的叮嚀

即使在相同的種族中，膚色也有極大的不同，「白」皮膚很可能是粉色的、橄欖色的、淡黃色的；或是長時間在戶外的人，皮膚是深暗的褐色或紅色。利用眯眼可以改進對顏色的評估，模糊的面貌和其他細節，會使你對皮膚的顏色與色調產生一種比較概略的印象。

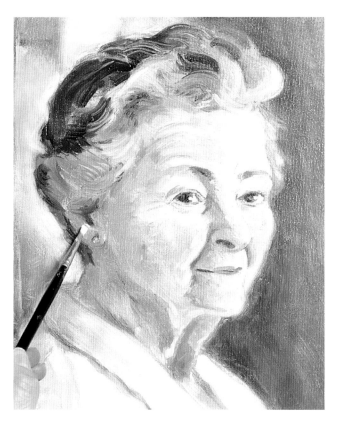

這張肖像畫原始的膚色是混合鎘橙、鈷綠、印地安紅和白色。顴骨上和鼻子上的最亮處則是鈷綠、白色加上蔚藍調成的。

這張肖像畫皮膚的顏色是使用混合的生赭、鎘橙和深紅褐。這種色調是用來取代蔚藍的冷色。

這張肖像畫的底色是褚黃和生茶紅，加上一些鈦白和檸檬黃。陰影部位是鈷藍和鎘紅的混色。

示範：肖像

畫出完全像真實的人物是非常困難的事，但是藉著近距離觀察臉部的幾何構造，並了解各個部位的特徵是畫好肖像畫的訣竅。如同任何技巧，透過練習必定有所成效；因此，和所有技術艱深的主題一樣：多加練習並先素描，然後再嚐試油畫創作，不失為一個好主意。

要畫出有真實感的肖像畫，就必須在眼睛、耳朵、鼻子、嘴巴間，拿捏出正確的空間。完成正確的膚色，則是另一項重要的課題。在這幅肖像畫中，先畫出整體的膚色，然後使用藍色、綠色和黃色添加陰影和明亮的部位。

1 將褚黃色加上松節油稀釋，使用大型圓豬鬃毛筆，畫出頭部的輪廓。這是一幅四分之三視線的肖像，要注意到面部的縮短，並確定鼻子在正確位置。

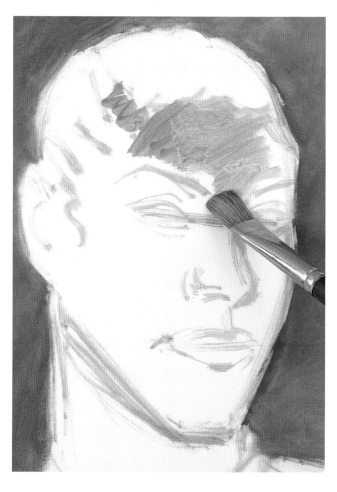

2 首先塗畫背景顏色，然後使用褚黃加上松節油和繪畫用媒介劑稀釋塗畫臉部。在此初期階段，保持顏料稀薄，否則會使得畫作變暗。

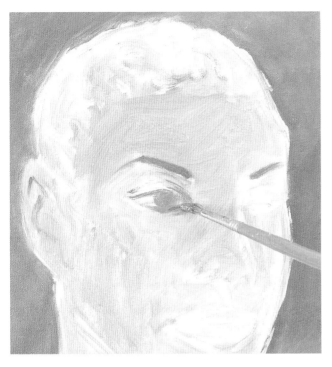

3 使用圓豬鬃毛筆混合生茶紅和一些暗藍加強素描部位。不要只在已畫好的部位上塗抹顏色；應隨時在需要處作更改與調整。

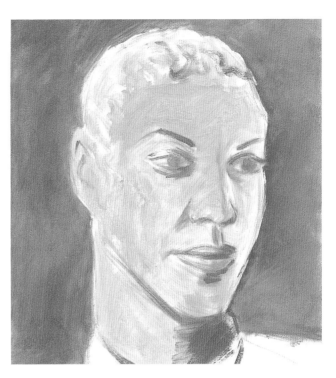

4 在此階段，畫作應該有與模特兒相像處。如果沒有，再仔細觀看模特兒並調整畫作，不斷改進相像度，直到滿意為止。

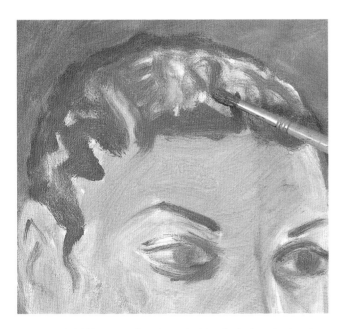

5 這個模特兒的頭髮極短，做出挺直波浪的造形。使用圓鬃毛筆和生茶紅畫出頭髮的底層顏色。

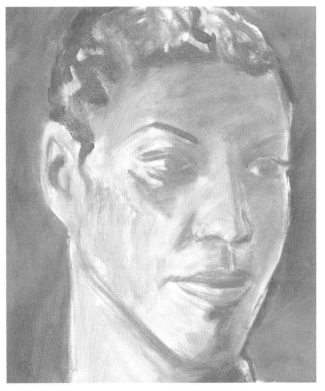

6 使用相同的顏色開始塗滿臉部陰影部位。使用暖色調顏色建立起肖像中明亮和陰影的部位，藉以發展出正確的膚色。

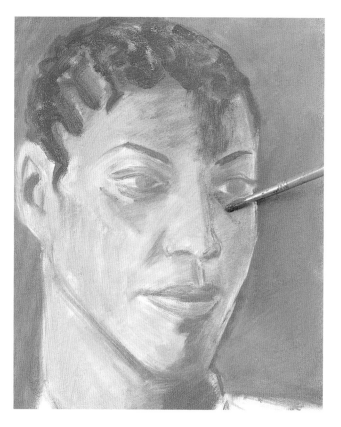

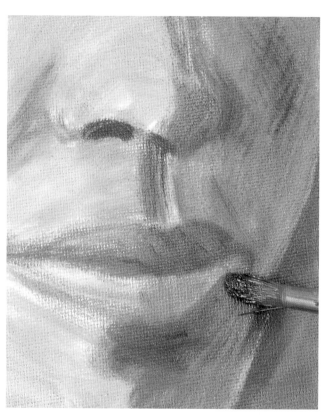

7 藍色的牆壁反射顏色到模特兒的臉上，似乎創作出中心油畫板的顏色。混合暗藍和一些焦茶紅，塗在你所看到臉上有藍色反射的部位。用同樣顏色加在頭髮上，慢慢調暗顏色。

8 混合焦茶紅和一些暗藍成稀薄的顏料，將畫筆隨著模特兒的臉部曲線塗敷顏色。

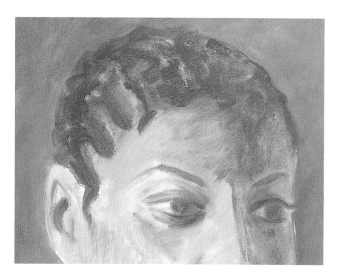

9 在模特兒頭髮上塗畫一層象牙黑，露出底層的顏色，顯現出部分的頭皮，然後使用同樣的顏色畫眼睛的暗處。

10 在此階段，頭部已有很明顯的形狀和相像度，但仍有非常粗糙的筆刷痕跡。

11 回到模特兒臉部的光照面,使用赭黃、鎘黃和一些鈦白調成較亮的顏色,將粗糙的底層顏色塗敷光滑,並在太陽穴到頸子的光亮部位塗上大量的色層。

12 接著,混合焦茶紅、鎘橙和鈦白,作為暖化臉部陰影面的顏料,並將此混色融入先前的色層。

13 使用相同的顏色畫模特兒鼻子的另一邊、左眼窩及前額。

14 模特兒的肌肉骨骼幾乎完成。只需要處理一些細節以創作出栩栩如生的肖像畫。

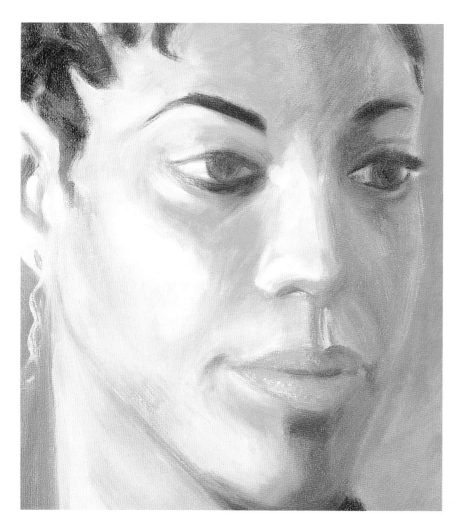

混合檸檬黃和白色畫出最亮處。檸檬黃是冷黃色，所以最亮處應該使用比周圍的膚色稍微冷且淡的顏色。

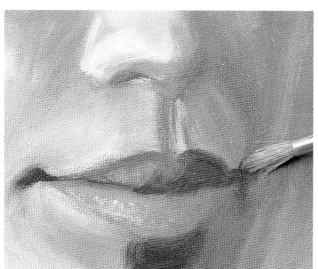

16 混合焦茶紅和一些暗藍，使用圓尼龍筆畫出模特兒上唇的頂部。

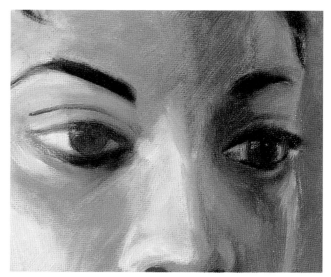

17 臉的暗面邊緣反射出一些亮光，所以混合焦茶紅和白色來畫。小心調和這種些微顏色，使欣賞者不至於感到突兀。使用焦茶紅畫出眼睛暖褐色的部分，並且在畫筆的尖端沾上一抹白色來畫出最亮處。

18 剩下最後幾筆，使用暗藍、焦茶紅和鈦白，以滾動的筆觸在模特兒的造形頭髮上添加一些亮度。

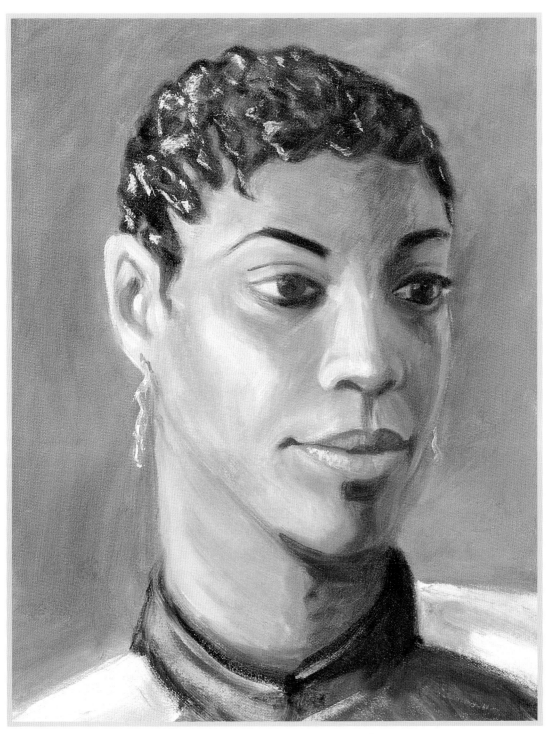

19 沒有任何完成的肖像畫會與相片中的模特兒完全相像，而且這也不該是你的作畫目標。近距離的觀察和慢慢建立的顏色，使得畫者和欣賞者都能從捕捉到模特兒的個人特質得到回饋。

如何改進手部的繪畫？

因為手部有許多不同的姿勢和出人意表的形狀，確實很難畫好。除非有充分的練習，否則很容易顯得笨拙。首先，觀察手的形狀和比例。手比手腕更寬更平，手掌基本上呈現方形。大拇指和手腕較近，手指有三個指關節作連接，第一指關節連結手掌的頂端。每個手關節的距離是越靠近手指尖就越短，手指越近指尖就逐漸變尖細。

首先，將手畫出橢圓形形狀。往指尖方向，將指關節畫成陡曲線，每一個關節間的指骨越來越短。

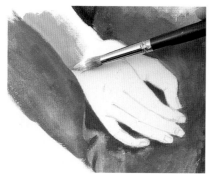

1 觀察手的形狀和比例，用鉛筆畫出草圖。混合藍色和鈦白畫出手周圍的牛仔藍。接著混合鈦白和霍克綠畫手的底層顏色。在上色過程中，這個顏色會消失，然而因為會透出上面的色層，所以會繼續使上面的顏色產生效果。

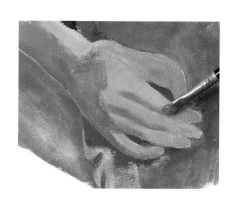

2 在底色的顏料中加入褚黃、鎘紅、鈦白、藍色，混和成半色調的顏色來畫。

3 接著調和較淡色的膚色，將圖二使用的所有顏色去除藍色並多加些許鈦白混和，使用中型貂毛榛樹筆塗畫手背，並沿著手腕緩緩混和顏色到之前的色層中。在手指和手的陰暗部位，也就是你想要創作的陰影處，不要塗上顏色。

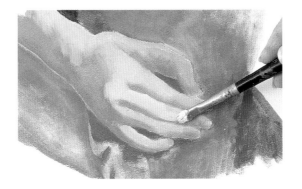

4 加上一些褐紅到混合顏色中，創造出較暖、較深的顏色來畫出更多陰影部位。這會與綠色的底色中和，因為綠色仍太明顯。使用畫筆側邊筆毛界定出指甲邊緣的細節。

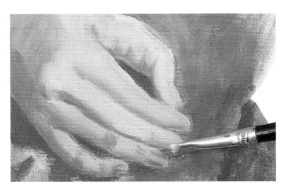

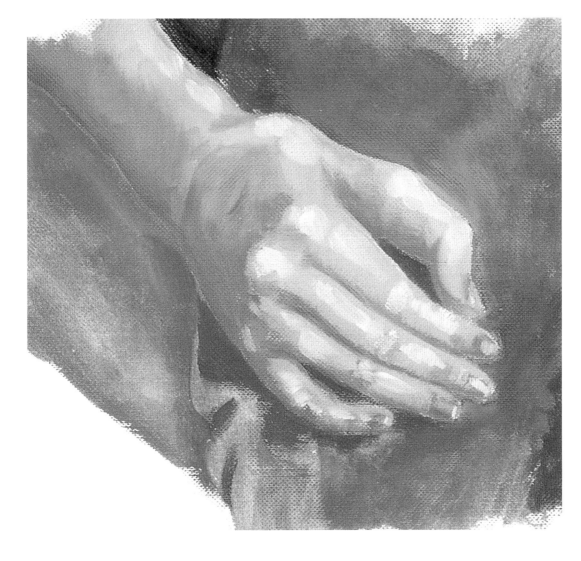

5 最後混合鈦白和少量的褐黃和藍色來添加一些最亮處。

如何畫出生動有力的動作？

輪廓和細節表現出固體感和靜態感，使用許多顏料和快速的筆刷則會產生動作的感覺。形態表現的程度由動作的快慢來決定；動作越快，需要畫出的輪廓就越少。當輪廓被一些快速的筆觸所打斷，畫作就會分解成為動作。使用畫筆來模糊與融合主題的顏色，往往能增加動作的效果。

1 首先，使用茜草紅畫出舞者的外形。然後混合茜草紅和青綠創造出濃暗色的背景。

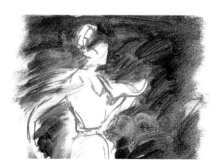

2 使用自由的筆觸刷畫出背景，並塗刷過一些舞者的輪廓，一開始就創造出動感。

3 混合鎘橙、鈦白、茜草紅作為底色，畫出舞者和她旋動的舞衣。

4 將紅色混融到周圍的一些深色處，使用寬大掃刷的筆觸模仿舞著的旋迴動作。

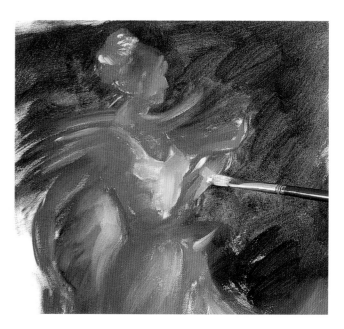

5 塗畫鎘黃到舞衣明亮的部位。粗略地塗刷衣服後側和舞者頸部，以加強扭動臀部的動作。

6 混合鎘黃和鈦白的暖色畫出舞者臉部和手臂的膚色。添加象牙黑到青綠和茜草紅之中，加深背景的顏色，如此將舞者帶向畫作前面，並加強身體和衣服的動作。

7 勿添太多細節在畫作中，每個部位都要保留一些不被界定的地方，以捕捉動作的感覺。

示範：河濱野餐

群體肖像是繪畫的極佳主題，也提供了從古至今許多畫家豐富的靈感。畫中人物可以告訴欣賞者他們之間的故事、歷史、所處的狀態，所以畫家們經常使用團體人物來講述史詩故事、敘述宗教故事及記錄政治事件。一幅群體肖像圖要表現出有組織和有說服力，是相當具有挑戰性的。畫群體肖像圖時，相片是極有用的工具，而要創造出好的畫作，則需要改變構圖。以下的畫作就是擷取自相片的野餐圖。這幅畫作的構圖所呈現出人物的位置、彼此的關係，表現出非常理想的平衡感。

1 這張相片顯示出典型的群體肖像圖。母親和男孩坐在右邊暗色背景處。在左邊的人物則融入陽光中。在開始畫之前，可將這幅照片分割成鐵絲網狀的小塊四方形。

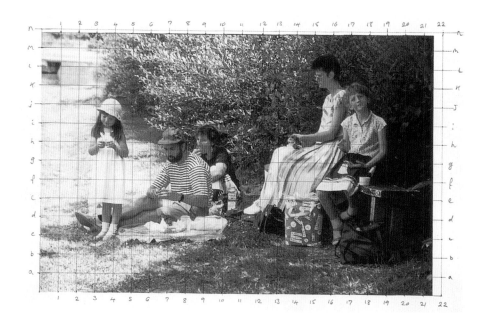

2 將分成四方形區塊轉至畫布並臨摹相片，確保尺寸和人物的位置都是正確的。如果你對於描畫草圖不太有信心時，這倒是一個絕佳的作畫方法。

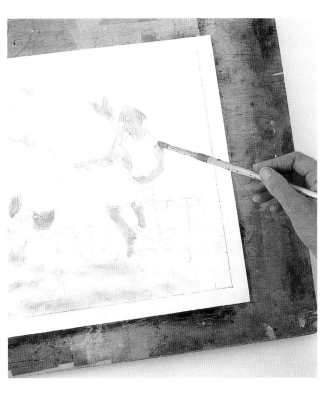

3 首先塗畫底色。混合檸檬黃、鈦白、和繪畫用媒介劑畫出草地的部位。

4 使用尖頭貂毛筆和褚黃，畫人物的底色。

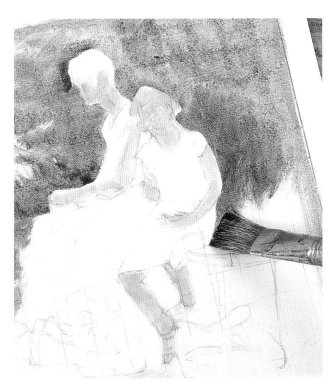

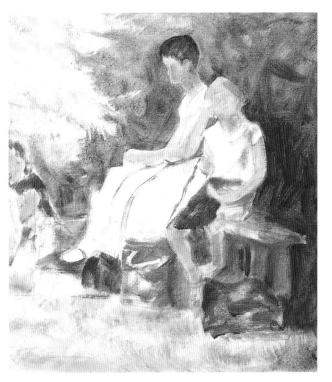

5 使用永久淡紫畫出灌木叢陰影部位的底色，要特別小心不要弄髒人物周圍。底色使用一對補色來表現，使畫作顯得生動有趣。

6 使用群青作為衣服上和灌木叢的底色。灌木叢上的拖曳薄塗法，加暗了陰影部位。

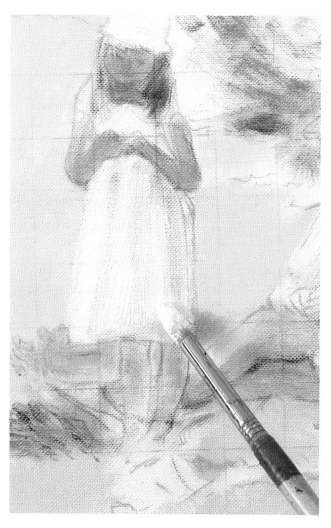

7 在女孩的白色衣服上塗一層鈦白。不要讓原始顏色透出，否則會使畫作顯得斑駁不均。

8 接著使用深鎘紅和褚黃的暗色塗畫人物，同時確定所有人物都能夠融入畫作使畫作有整體感。

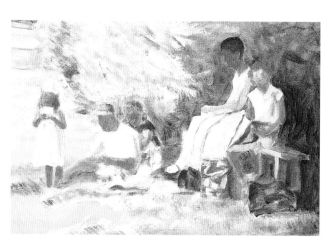

9 在此階段，構圖已經大略完成，但是畫作顏色仍然太稀薄。需要更厚的顏色來蓋住原來畫作的小方格子。

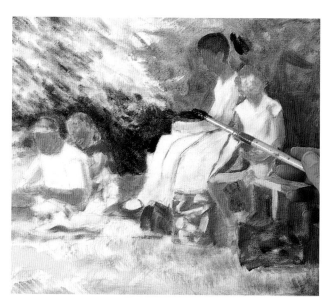

10 使用短而破碎的筆觸和透明的青綠色來畫樹籬部位，如此使底色透出改變色調。

11 現在可以看出深綠色在亮光與陰影之間創造出戲劇性的對比。

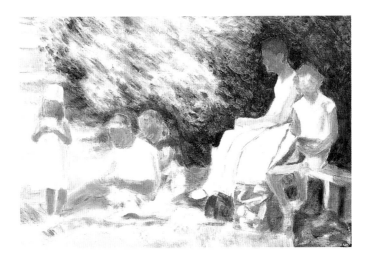

12 混合鎘檸檬黃和翡翠綠畫陰影下的草地，用同樣顏色塗畫灌木叢。

13 開始增添細節，使用尖頭貂毛筆和鎘紅色畫出男人運動衫上的紅色條紋。

14 使用永久淡紫畫女孩的頭髮與手臂上的陰影，用同樣的顏色畫出女孩和其餘人物面貌的暗面。

15 混合群青和永久淡紫，使用精緻的扁平貂毛筆，畫出女人的頭髮和短衫。

16 使用少量的顏色塗敷，勿讓畫作呈現太多細節，如此即使構圖複雜，亦將有助於保持畫作的整體感。

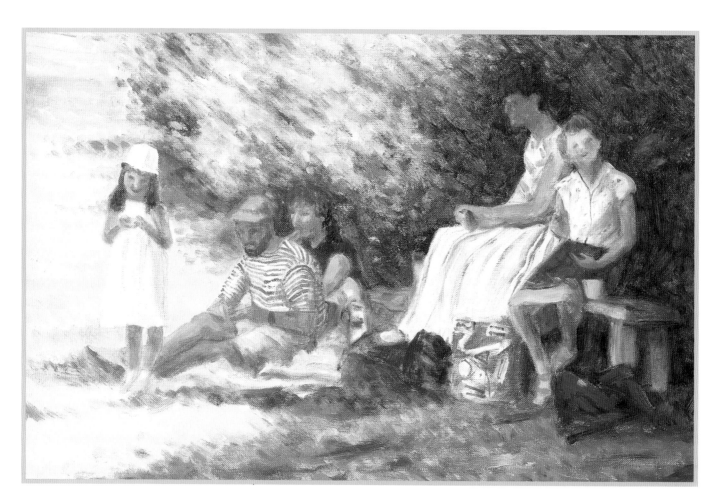

17 完成的畫作呈現鮮艷的色彩與平衡的構圖，成功地捕捉到閒散的午後野餐溫暖的氣氛。

索引

國家圖書館出版預行編目資料

繪畫大師Q&A・油畫篇 / Rosalind Cuthbert著；
 張巧惠譯．-- 初版 .--〔臺北縣〕永和市：視
 傳文化，2005〔民94〕
 面： 公分
 含索引
 譯自:Artists' Questions Answered
 Oil Painting
 ISBN 986-7652-31-2（精裝）

 1. 油畫-技法-問題集

948.5022 93017427

繪畫大師Q&A—油畫篇
Artists' Questions Answered
Oil Painting

著作人：ROSALIND CUTHBERT
校 審：顧何忠
翻 譯：張巧惠
發行人：顏義勇
社長・企劃總監：曾大福
總編輯：陳寬祐
中文編輯：林雅倫
版面構成：陳聆智
封面構成：鄭貴恆
出版者：視傳文化事業有限公司
 永和市永平路12巷3號1樓
 電話：(02)29246861（代表號）
 傳真：(02)29219671
郵政劃撥：17919163視傳文化事業有限公司
經銷商：北星圖書事業股份有限公司
 永和市中正路458號B1
 電話：(02)29229000（代表號）
 傳真：(02)29229041
印刷：香港 Midas Printing International Ltd

每冊新台幣：560元

行政院新聞局局版臺業字第6068號
中文版權合法取得・未經同意不得翻印
◎本書如有裝訂錯誤破損缺頁請寄回退換◎

ISBN 986-7652-31-2
2005年3月1日 初版一刷

A QUINTET BOOK

Published by Walter Foster Publishing, Inc.
23062 La Cadena Drive,
Laguna Hills, CA 92653
www.walterfoster.com

ISBN 1-56010-807-X

This book was designed and produced by
Quintet Publishing Limited
6 Blundell Street
London N7 9BH

Q&A

Project Editor: Catherine Osborne
Designer: Steve West
Photographer: Jeremy Thomas
Creative Director: Richard Dewing
Associate Publisher: Laura Price
Publisher: Oliver Salzmann

Manufactured in Singapore by Universal Graphics Pte Ltd
Printed in China by Midas Printing International Limited

圖片提供：

p25下圖 John Newberry
p41下圖 Ronald Jesty
p61下圖 Arthur Maderson
p77 Lucy Willis
p81 Moira Clinch
p83上圖 Thomas Girtin
p83下圖 David Bellamy

p91 Moira Clinch
p99上圖 Milton Avery
p99下圖 Margaret M Martin
其餘畫作皆屬本書作者
Rosalind Cuthbert所有